Antique Flower Life

Antique Flower Life

Antique Flower Life

Antique Flower Life

花・實・穗・葉の

乾燥花輕手作
好時日

Antique Flower Life

Prologue

乾燥花蘊含著夢幻與懷舊氛圍，

帶有歲月感的大地色調

散發出截然不同的魅力。

將乾燥花當作骨董般的室內擺飾，

能使房間散髮出高雅又療癒人心的氣息。

亦可用來點綴空間，讓風格設計更多樣化。

從富麗、簡約到獨創風格；

從擺設、花束到飾品，

本書蒐羅了多位花藝大師所提案的

個性化乾燥花造型設計，

希望您也能藉由此書發現乾燥花嶄新的一面。

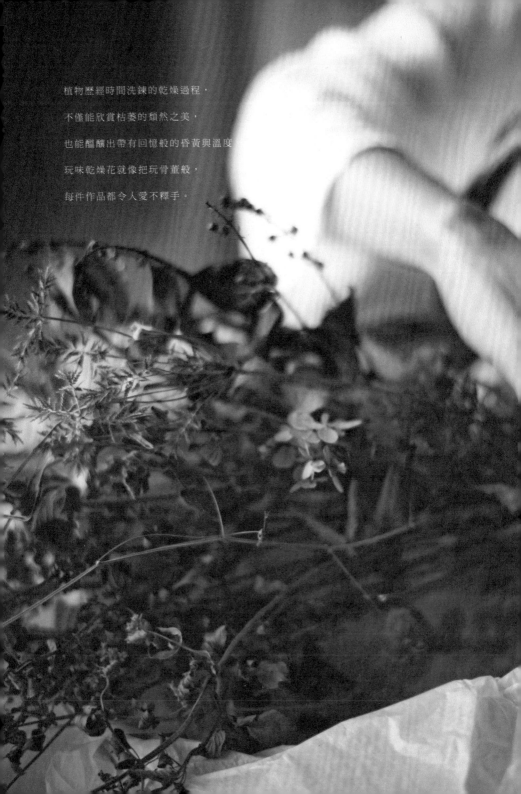

植物歷經時間洗鍊的乾燥過程，

不僅能欣賞枯萎的頹然之美，

也能醞釀出帶有回憶般的昏黃與溫度，

玩味乾燥花就像把玩骨董般，

每件作品都令人愛不釋手。

「枯萎並不代表結束」而是另一種開始。

不妨從不同設計師的作品中

邂逅所喜愛的風格，

作為創作設計的靈感發想。

目 錄

Contents

1

認識乾燥花

乾燥花是由花‧植物乾燥而成。溫潤的自
然手感與復古色調，可為居家擺飾出獨樹
一幟的雅緻風格。也有許多人將喜愛的花
束或花禮製作成乾燥花，將這份珍貴之禮
耐久保存。乾燥花所呈現的氛圍與新鮮草
花截然不同，值得細細體會。

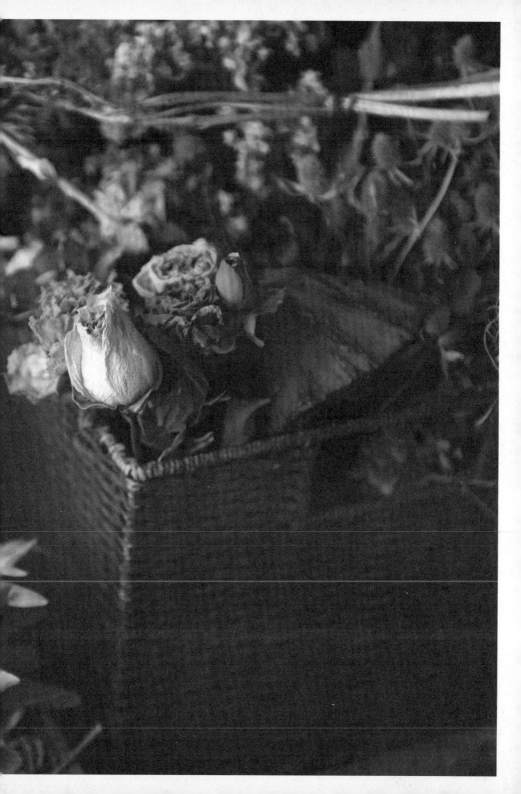

乾燥花的製作方法

理想的製作方式是將鮮花倒掛於通風良好、陽光不會直射之處，使其緩慢風乾。這種方式也可避免發霉或長蟲。平均一至兩個星期可完全乾燥。在空氣較為乾燥的季節（秋冬）製作期間可比其他時期來得短。乾燥所需的時間不僅受環境的影響，有時也會受花草類型而有所不同，例如花朵較大或莖枝較粗等，水分含量多的花朵與葉片需要較長的時間。相形之下，莖枝較細或葉片小的植株很快就能風乾。因此，風乾時間須依花草類型斟酌調整。最好趁花朵或葉片新鮮時，在短時間內進行乾燥，盡可能保留原有的色彩及韻味。

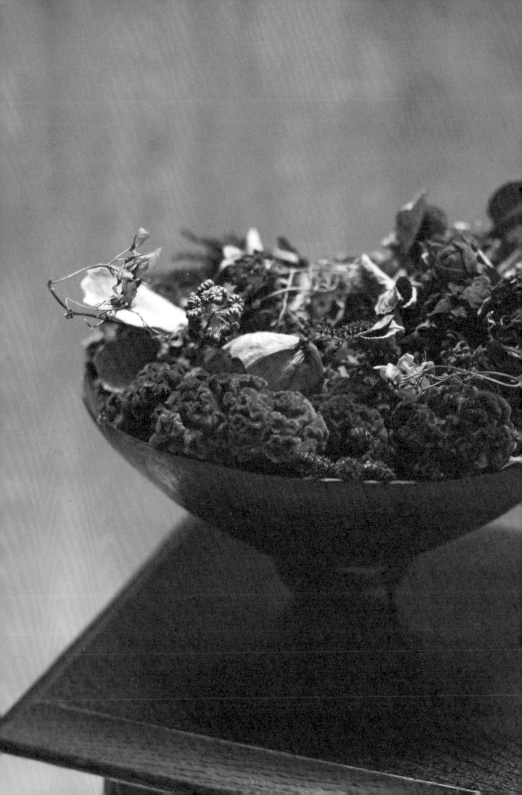

乾燥花的
保存方法

擺放乾燥花時，應避開日光直射與濕氣重之
處。日光直射會加速乾燥花褪色，失去風采。
濕氣則是乾燥花的天敵，會使乾燥花因受潮而
發霉、腐敗。因此在梅雨季或夏天等濕氣較重
的季節，為避免乾燥花因吸收空氣中的水氣而
變軟，請擺放於通風良好之處，以防止乾燥花
變形或發霉。空氣中的灰塵也會吸存水氣，也
請保持擺放空間的清潔。乾燥花的保存祕訣就
在於隨時留意環境的變化。

乾燥花的
裝飾工具

以下要介紹的是從風乾草花到完成乾燥花作品
所使用的必備工具。

1 網篩

除了懸吊風乾法之外，亦可平放於網篩上風
乾，方法簡單不妨試試。網篩平時也可用來收
放材料。

2 木工用白膠

黏貼時使用。可以黏貼得很牢固，相當方便。

3 橡皮筋

綑紮花束時少不了橡皮筋。常綁在看不見之
處，可用於調整花梗長度等。

4 線捲鐵絲

線捲鐵絲細長柔軟，輕鬆剪下所需的長度，可
用於綑紮、固定等非常實用。挑選喜愛的顏色
與質感吧！

5 花藝用膠帶

膠帶表面上附有一層薄薄的蠟，拉長能使黏著
力增強。將膠帶纏繞於鐵絲上有補強的效果。

6 鐵絲

已切成既定長短的鐵絲，有不同粗細與顏色供
選擇，可用於補強或維持形狀。

7 熱熔槍&黏膠

熔化棒狀樹脂的工具槍。熱熔槍會產生高溫，
使用時須特別留意，避免燙傷。

8 花剪

花藝專用的花剪。修剪莖枝較粗的乾燥花或花
梗時，使用花剪較為方便。

9 剪刀

一般剪刀可有效率地修剪細小的草花。

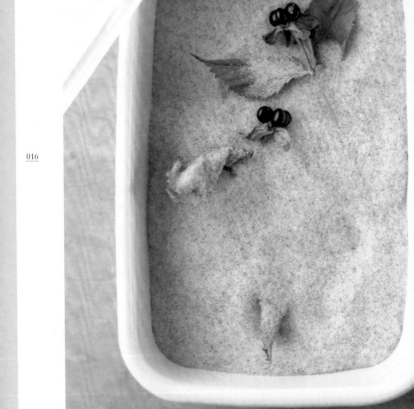

矽膠

—

點心或鞋盒內常見的小包乾燥劑成分大多為「矽膠」。使用矽膠能使乾燥過程化繁為簡，輕鬆製作乾燥花。

在密閉容器中鋪放矽膠與花材，再蓋上一層矽膠，將花材完整包覆後，將蓋子蓋緊，以避免接觸到空氣。保持密閉狀態放置一至兩星期，待花材的水分散去，乾燥花便初步完成了。以矽膠將花材整個覆蓋能加速乾燥的效果，密閉容器也可避免花材受到外力破壞，使乾燥花的成形更完整美麗。

將使用過的矽膠放入微波爐加熱使水分蒸發，可回收再利用，既環保又便利。可於大型DIY連鎖店或網路商店購賣。製作乾燥花時，若懸吊風乾的空間不足，不妨試試矽膠喔！

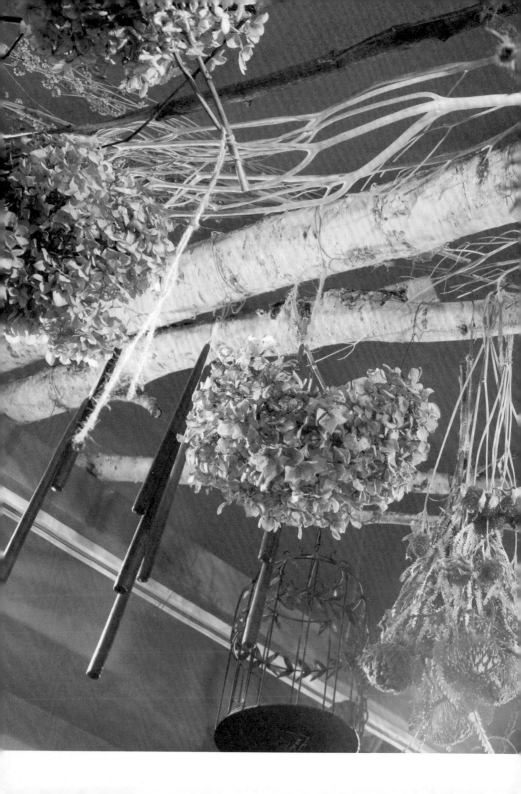

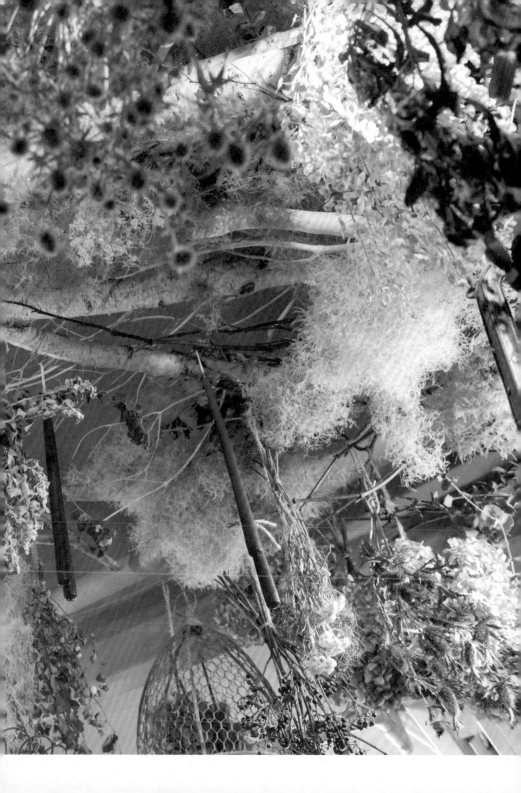

Contents

2

乾燥花的裝飾技巧

裝飾草花有填裝、懸掛、插瓶或綑紮等
多種不同的裝飾方法。不需要水分就能
裝飾的乾燥花,可發揮空間非常廣泛,
只要稍加變化,即可使環繞的氛圍為之
一變。從沉穩的氛圍到色調鮮明的設
計,其中蘊含的深度教人著迷。

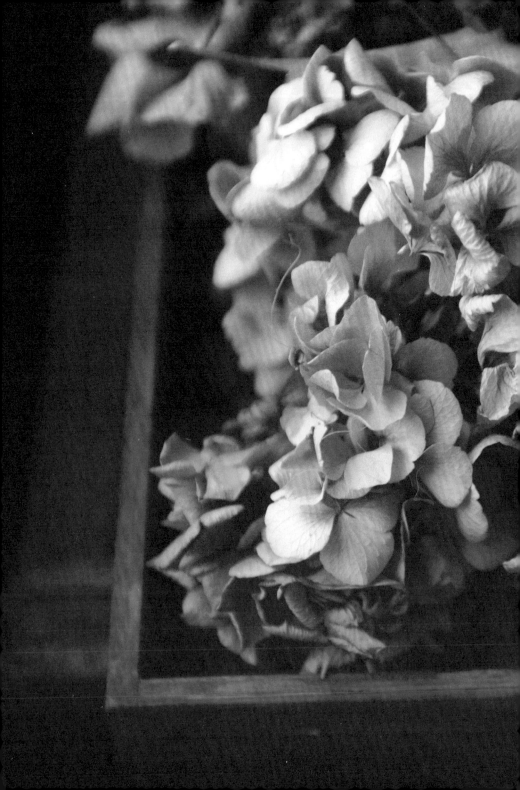

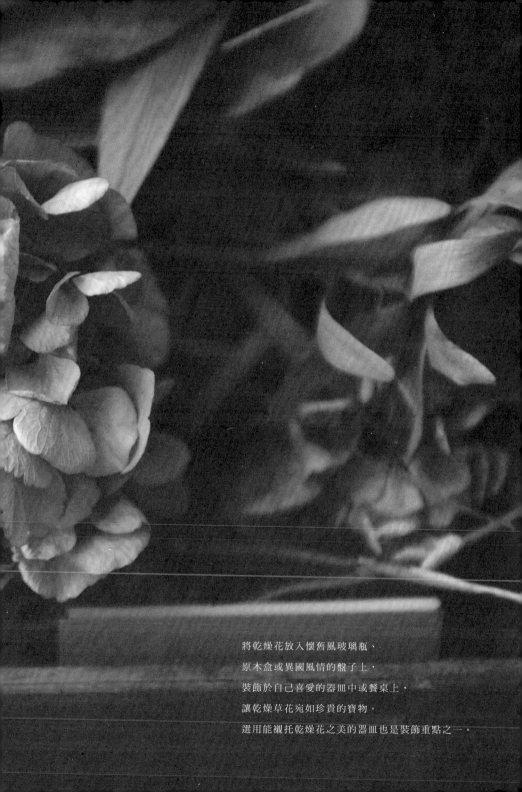

將乾燥花放入懷舊風玻璃瓶、
原木盒或異國風情的盤子上，
裝飾於自己喜愛的器皿中或餐桌上，
讓乾燥草花宛如珍貴的寶物。
選用能襯托乾燥花之美的器皿也是裝飾重點之一。

將一朵個性化造型的乾燥花，
如生活雜貨般地隨意擺放，
便能為日常擺飾增添一抹趣味。
乾燥過的植物不用澆水，任何場景皆可擺放，
這也是乾燥花令人玩味的優點之一。
不妨發揮感性的一面，挑戰抒情的創意吧！

將乾燥花靜靜地擺放於書架上，
或置放日常用品中，
瞧瞧那堅強的模樣，
是不是很療癒人心呢？
就讓將乾燥花不經意地融入生活吧！

026

Fill a ...

填裝

玻璃或黃銅盒散發西式、復古及惹人憐愛
的氛圍；木盒蘊含和風、清純及高雅質
感。隨著填裝物的不同，給人的印象也各
異其趣，藉由「填裝」的方式，讓空間流
洩出絲絲藝術氣息。想像在畫布上作畫
般，將乾燥花放入精緻的容器中吧！

和風木調

將乾燥花裝進木盒中，瞬間化身為高雅的和
風作品。選用雞冠花及倒地鈴等造型特殊的
植物來呈現時尚感。

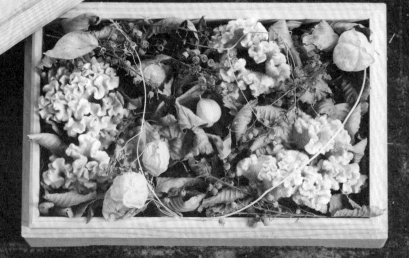

〔基本作法〕

將植物填裝進禮盒或瓶中的技巧為：先從大尺寸的花材開始填放。首先，必須決定重點花材的擺放位置，以達到平衡的效果。將黃色雞冠花等體積大或顏色鮮豔的花材作為重點花材，再以其他植物填滿縫隙，使整體呈現自然和諧。

-------------------| **Point** |-------------------

- 入容器的材質決定作品的印象。
- 先從大尺寸或顏色鮮豔的花材開始填放。
- 填滿縫隙。

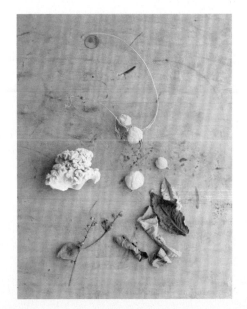

Materials

- ·木箱
- ·雞冠花
- ·倒地鈴
- ·齒葉泧疏

01

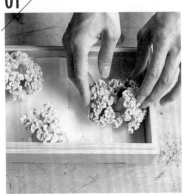

考量整體平衡的同時，決定雞冠花的擺放位置。示範時於底部鋪上一層紙，實際操作時可省略鋪紙。

02

倒地鈴只取果實與藤蔓；齒葉溲疏則將葉子一片片摘下後使用。

03

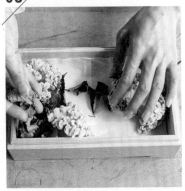

以齒葉溲疏的葉子鋪滿整個木箱底部，並將雞冠花之間的縫隙填滿。

04

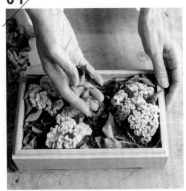

葉子不要只有鋪上一層，請大方地多鋪幾層，以藉由葉子的份量支撐雞冠花。

05

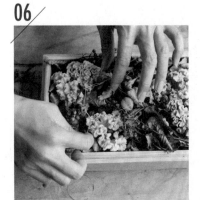

擺上倒地鈴等具體立動感、纖細輕盈的花材。

06

將藤蔓末端填入植物間的縫隙加以固定，最後再調整一下整體的平衡，即完成。

check!

緊密填裝能打造
視覺上的平衡 & 豐富感

填裝乾燥花時，除了留意花材的顏色與造型等設計要素之外，填入順序也是關鍵之一。先填入具有份量感的重點花材，最後再放入纖細輕盈的花材，並將縫隙以蔓藤、枝葉填滿，透過彼此間的作用力使位置固定，除了豐盈視覺之外，亦有維持造型的效果。

簡約風

裝在玻璃容器中的花朵從不同角度望去，皆可呈現不同的魅力風情。將花材依顏色、大小層層相疊，填裝出豐富的層次感，360度全面觀賞，都是一件完美的作品。

Materials

·玻璃容器	·蔥之花
·黑眼蘇珊	·藍色香水
·雞冠花	·綠石竹
·棉花果實	etc…

將花朵與果實由下往上層層堆疊排列於玻璃容器中，為了防止花朵變形，請由較重的花材開始填裝，以達到整體的平衡感。花面朝外擺放會更加美觀。

整齊排列的葉子

整齊排列於黃銅盒中的葉子，宛如重要節日的贈禮般，沉穩的色澤高雅洗練。形狀、大小趨於一致的葉形給人強烈的印象感。

Materials

· 黃銅盒
· 鐵絲
· 黃櫨的葉子

從黃櫨的枝枒上摘下一片片的葉子，從中挑選數片較為優美的葉形，縱向重疊並以鐵絲綑紮固定後放進盒中。葉片的大小一致，給人纖細雅緻的印象。選擇與葉片長度大小吻合的裝飾盒，因此可先於盒外比劃尺寸，確認大小是否剛好。

Arrange

在懷舊風格的禮物盒中，將葉片排成一列，古銅金×葉綠的色彩搭配，散發出典雅的氛圍。

綠意

花材選用乾淨清新的色調，與禮盒中的乳白色手工皂相互輝映。以槲葉繡球花裝飾出的獨特設計，增添了個性品味與張力。

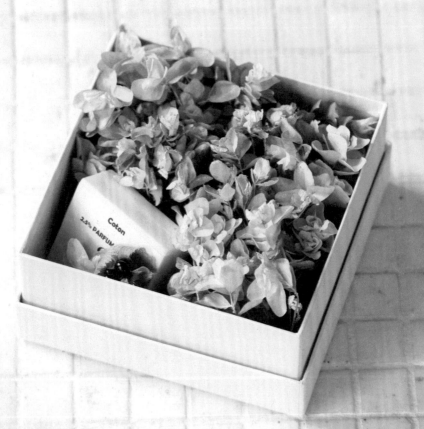

Materials

· 盒子
· 香皂
· 槲葉繡球
· 雞麻的果實

將槲葉繡球的花朵一一剪下，放入盒中緊密地填滿縫隙，填裝時避免擠壓花朵。以雞麻的果實點綴在槲葉繡球的花堆裡，若隱若現的姿態可愛又迷人。稍微修剪花材，使其與盒子同高，以達成整體協調。

小小森林

試管玻璃瓶中放入北國的樹實、纖細的
花朵……一個個整齊排開，宛如小小魔
法森林般，讓人回想起小時候讀過森林
冒險童話，令人雀躍不已。

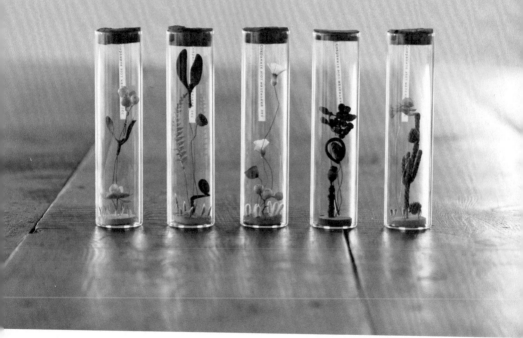

擷取乾燥花的某一部位固定於細鐵絲上，並製作玻璃
瓶中的底座。將固定植物的鐵絲與底座結合。在玻璃
瓶中造景的訣竅是留意整體的協調，不要過度繁雜，
以保留透明感。造景完成後，輕輕地將作品放進瓶
中，再以軟木塞封口。

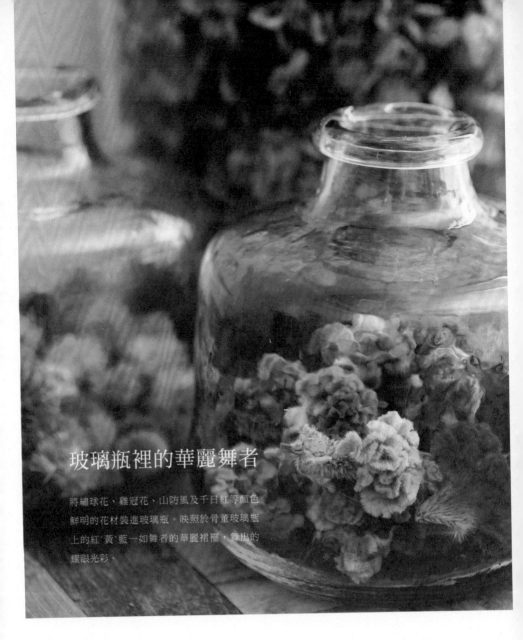

玻璃瓶裡的華麗舞者

將繡球花、雞冠花、山防風及千日紅等顏色
鮮明的花材裝進玻璃瓶。映照於骨董玻璃瓶
上的紅·黃·藍一如舞者的華麗裙襬，舞出的
耀眼光彩。

Materials

· 玻璃瓶（大）

· 繡球花

· 雞冠花

· 山防風

· 千日紅

剪去枝枒只將花朵的部分裝進玻璃瓶（使用了30
枝繡球花、50枝雞冠花、20枝山防風及30枝千日
紅）。選用顯色佳的花材能使作品鮮明又亮眼。
由於瓶內的花材數量多，請特別挑選耐壓不易變
形的花材。

蠟燭

蠟燭的燭光與乾燥花營造出絕佳氣氛。
沉穩低調的乾燥花搭配懷舊風鐵罐，
散發迷人古典氣息。

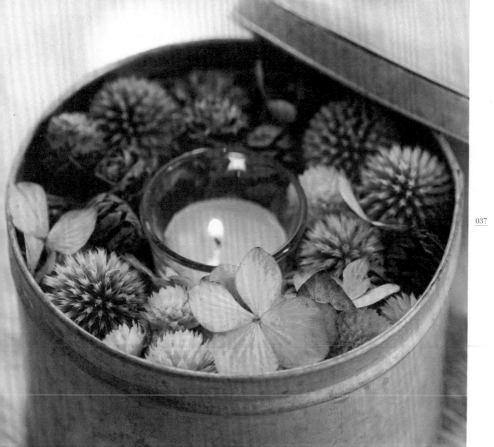

Materials

· 蠟燭　　　　　　· 水杉的果實
· 鐵罐　　　　　　· 美國楓香
· 繡球花　　　　　· 千日紅
· 山防風

將蠟燭放進鐵罐後，在蠟燭周圍填入繡球花與樹實加以固定，再點綴上個人喜愛的乾燥花，即完成。罐子的下半部會被遮住，可填滿大小適中的樹實，以增加高度。乾燥花的擺放位置要比燭檯或蠟燭低，避免引火燃燒。

帶走滿盒秋色

將黃色、橘紅等大地暖色調的果實與花材填入盒中，與造型特殊的重點花材排列在一起，營造秋意盎然的藝術氣息。

Materials

- 盒子
- 秋葵
- 玫瑰
- 蓮蓬
- 蠟菊
- 尤加利的果實
- 雞冠花
- 山歸來
- etc.

How to

01/

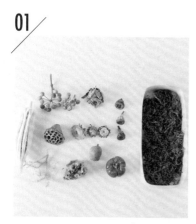

將各種花材修剪成與盒邊同高。以植物填滿縫隙，遮住底部。

02/

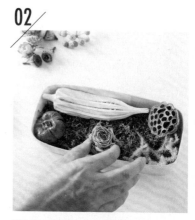

將秋葵、蓮蓬及玫瑰等體積較大的花材依序分散重點式地放入盒內各處。填入的同時留意整體的視覺平衡。

03/

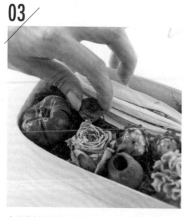

大型花材大致就定位後，以尤加利果實等較小的材料填滿縫隙。

04/

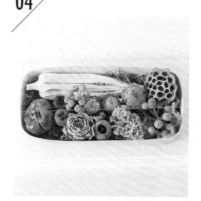

若有略顯單薄的部分，可將鋪於底部的植物稍微拉出，增加分量感。

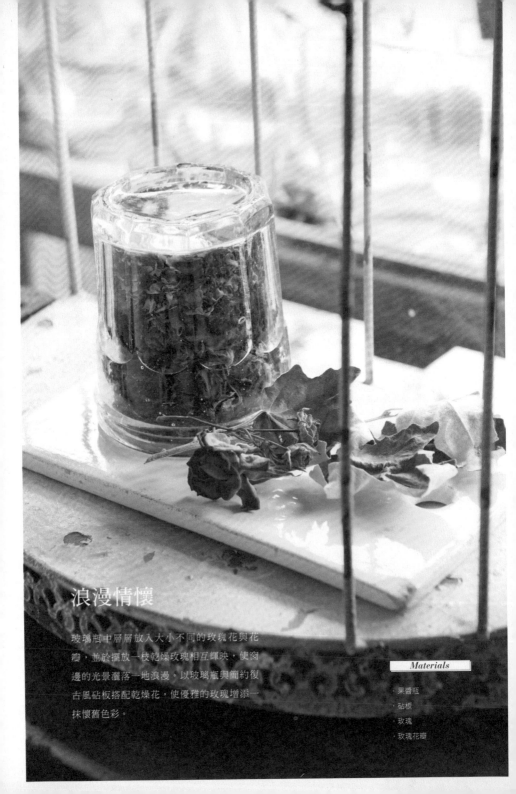

浪漫情懷

玻璃瓶中層層放入大小不同的玫瑰花與花
瓣，並於擺放一枝乾燥玫瑰相互輝映，使窗
邊的光景灑落一地浪漫。以玻璃瓶與簡約復
古風砧板搭配乾燥花，使優雅的玫瑰增添一
抹懷舊色彩。

Materials

· 果醬瓶
· 砧板
· 玫瑰
· 玫瑰花瓣

How to

01

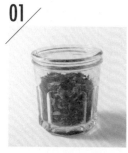

將玫瑰香氛花瓣裝進果醬瓶中，約瓶高一半的高度。瓶子請挑選透明材質、簡約俐落的款式。

02

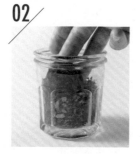

將乾燥玫瑰壓進香氛花瓣中，並使花面朝外。

03

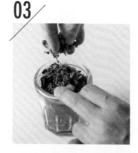

以玫瑰花瓣或香氛花瓣填滿縫隙。

04

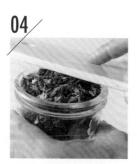

填滿後，以砧板蓋住玫瑰。

05

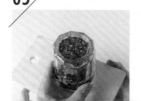

按住果醬瓶，連同砧板一起輕輕地倒置。

06

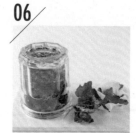

在砧板上滑動果醬瓶以調整位置，剩餘的空間放上乾燥玫瑰花，即完成。

042

Hanging

懸 掛

懸掛的方式可用於牆面、窗及門等無法擺放植物的垂直空間。讓季節性花材不經意地融入室內設計，使空間呈現立體感。亦可將花材裝入玻璃瓶中，懸掛於窗邊，使透明感的瓶子與光線相互輝映，倒映出花材剪影，為室內增添羅曼蒂克的氛圍。不妨發揮您的創意，玩味出更多令人驚豔的新點子吧！

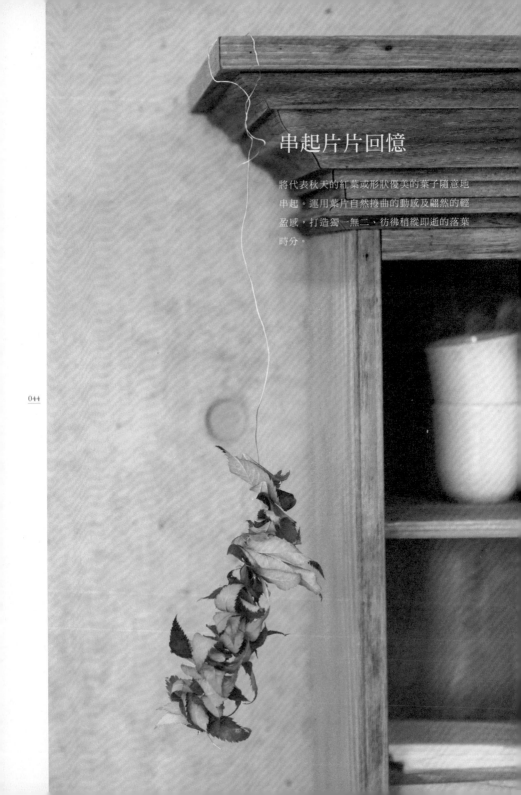

串起片片回憶

將代表秋天的紅葉或形狀優美的葉子隨意地串起。運用葉片自然捲曲的動感及翩然的輕盈感，打造獨一無二、彷彿稍縱即逝的落葉時分。

［基本作法］

想要將花材美麗的姿態懸掛於牆面或空間，鐵
絲、繩子或布等材料就顯得不可或缺了。只要改
變長度就會呈現截然不同的樣貌，因此須特別留
意整體平衡。初學者不使用錐子，而是以鐵絲來
串起乾燥花時，不妨在花材半乾燥或新鮮的狀態
下，以鐵絲串起來，再放置等待自然乾燥。

Point

- 以鐵絲或繩子裝飾，維持葉形的美觀。
- 若花材在乾燥的狀態下較易碎破碎，可於半乾燥或新
 鮮時期製作。
- 懸掛時，需考量鐵絲或繩子強度，斟酌花材的重量。

Materials

· 鐵絲

· 合花楸

01

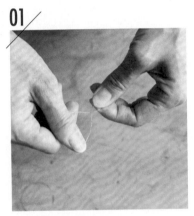

鐵絲末端彎成環形,使葉子在懸掛時不會掉落,亦可在鐵絲上黏上膠帶。

02

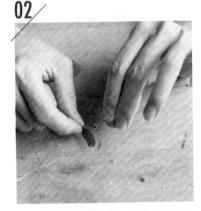

將葉子穿過鐵絲後隨意重疊。鐵絲穿過葉子的部位,及葉子哪一面朝上皆可隨興而為,營造出自然的動感。

03

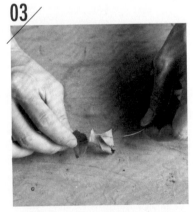

串起所有的葉片後,調整長度,再將鐵絲彎成可以掛在牆上或家具上的掛鉤狀,即完成。

— check!

巧妙運用
乾燥葉片的特質

葉片經乾燥會自然捲曲,再加上褪色後的成色也各有深淺,每一片的樣貌都獨一無二,十分耐人尋味。隨意地將葉片穿過鐵絲,便能充分展現葉片的自我風格。而將所有葉片排列整齊,也不失其優雅風範。

Arrange

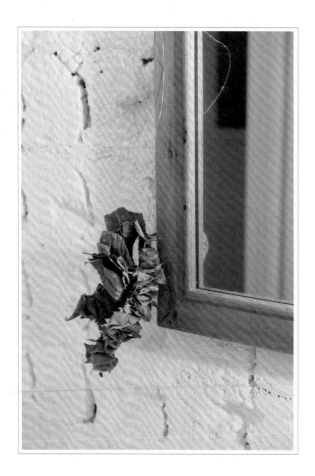

葉片變了顏色,給人的印象便大異其趣。將雞麻
的葉子與蠟瓣花的葉子分別以鐵絲各串一束,再
將兩串葉片合而為一,在一片素雅的色調中,仍
能展現不經意的動感。

Materials

·鐵絲
·雞麻的葉子
·蠟瓣花的葉子

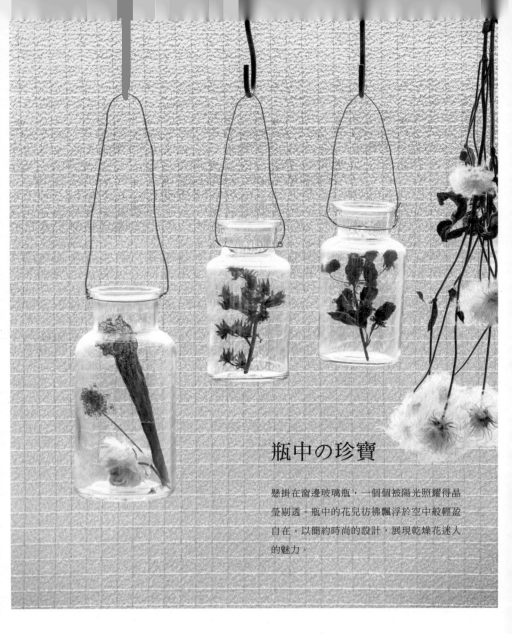

瓶中の珍寶

懸掛在窗邊玻璃瓶，一個個被陽光照耀得晶
瑩剔透。瓶中的花兒彷彿飄浮於空中般輕盈
自在。以簡約時尚的設計，展現乾燥花迷人
的魅力。

Materials

· 玻璃瓶（由左至右）
· 陸蓮花、胡蘿蔔、瓶子草
· 佛甲草花
· 黑莓

將乾燥花像標本般裝進玻璃瓶中。佛甲草及黑莓等
分枝多的乾燥花，只取一段枝枒。陸蓮花、胡蘿蔔
及瓶子草等造型特殊花材，單獨擺放會略顯單薄，
搭配組合則可突顯各自的特色。

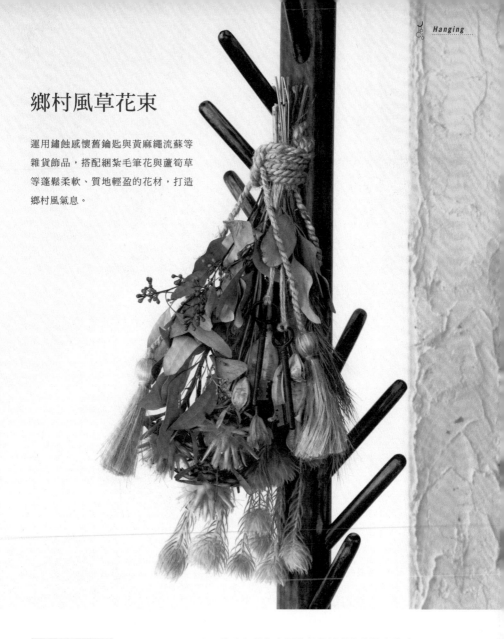

鄉村風草花束

運用鏽蝕感懷舊鑰匙與黃麻繩流蘇等
雜貨飾品，搭配綑紮毛筆花與蘆筍草
等蓬鬆柔軟、質地輕盈的花材，打造
鄉村風氣息。

Materials

· 懷舊風鑰匙　　· 尤加利葉
· 黃麻繩流蘇　　· 鬱金香種子
· 毛筆花　　　　· 蘆筍草
· 非洲鬱金香

將宛如褪色老照片般的懷舊植物隨意紮成一
束，莖部以麻繩牢牢綑綁固定。綑紮時，使花
束稍微呈縱長形，以維持整體平衡。最後於細
麻繩端綁上懷舊風鑰匙，使其自然垂吊。

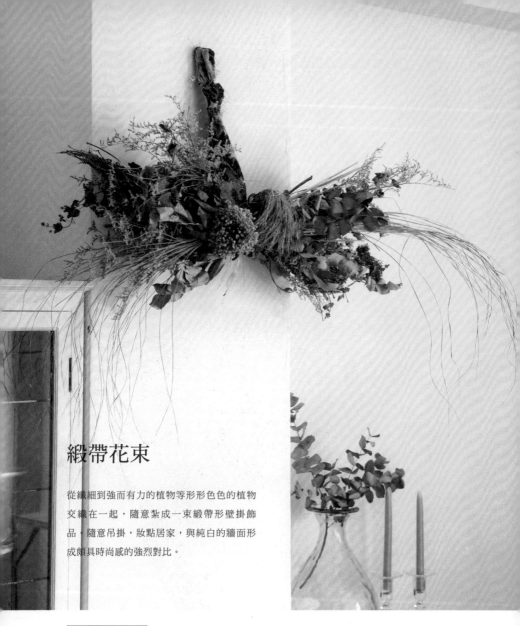

緞帶花束

從纖細到強而有力的植物等形形色色的植物
交織在一起，隨意紮成一束緞帶形壁掛飾
品，隨意吊掛，妝點居家，與純白的牆面形
成頗具時尚感的強烈對比。

將花材綑紮成左右散開的緞帶狀，中間綴以大
朵花材，再牢牢地綑綁上麻繩。剪下的帶有懷
舊花色的寬布條，綁在麻繩上，化身為一個布
掛鉤。綑紮時，請不要一口氣將同樣的花材紮
成一束，而是分成幾個部分完成，以展現不同
花材的自然感。

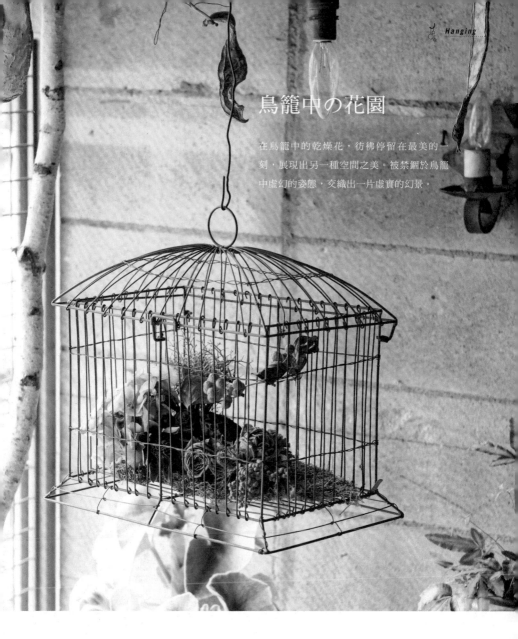

鳥籠中の花園

在鳥籠中的乾燥花，彷彿停留在最美的一刻，展現出另一種空間之美。被禁錮於鳥籠中虛幻的姿態，交織出一片虛實的幻景。

在鐵製鳥籠底部鋪上綠色植物後，依序擺上花材。依鳥籠大小分類為花朵或枝枒等部分，裝飾起來較為得心應手。擺放花材的訣竅是作出高低層次，使設計呈現波浪般的律動感。

線狀吊飾風

將蘋果與橘子的切片、玫瑰、美洲商陸
等一個個宛如袖珍畫作般的材料串成吊
飾。不妨懸掛於門扇或窗邊，欣賞其隨
風搖曳、惹人憐愛的模樣。

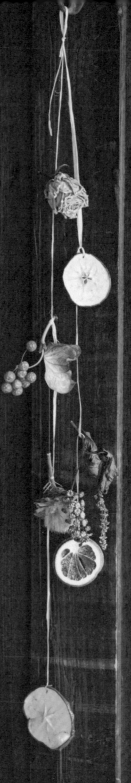

Materials

· 繩子或拉菲草
· 玫瑰
· 山歸來
· 蘋果切片
· 橘子切片
· 美洲商陸
etc…

How to

01

若無可綁線孔洞，可以粗一點的針或錐子鑽孔，再以繩子串起。

02

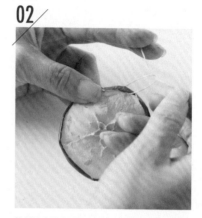

將繩子穿過孔洞後綁緊。由於材料於乾燥狀態下有可能會裂開，請於尚未完全乾燥的柔軟狀態下綁線。

03

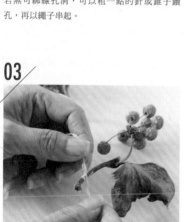

串起有枝節的材料時，請將繩子於枝節上纏繞三圈後打結，以避免滑動走形。

04

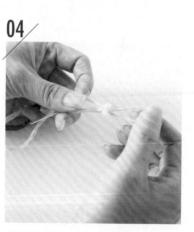

分別完成兩條吊飾後，將兩條吊飾綁在一起，於末端打上環狀結，作成掛鉤。

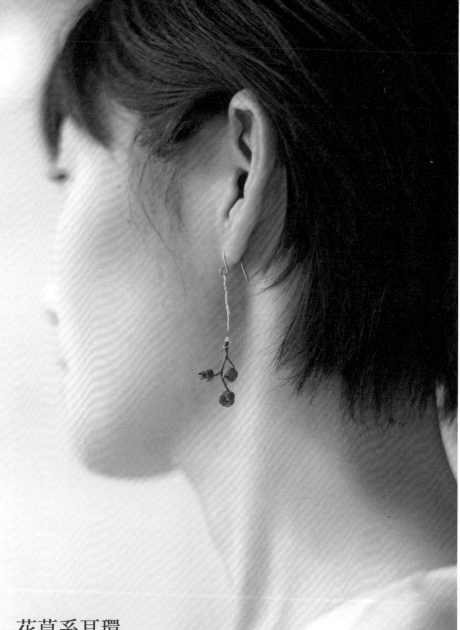

花草系耳環

手作自然質樸的花草系耳環，戴上一抹
秋色。以乾燥齒葉溲疏搭配纖細的金鐵
絲勾勒出自然嫵媚的造型，襯托出女性
柔美的一面。

Materials

· 金鐵絲

· 耳環掛鉤

· 齒葉溲疏

How to

01

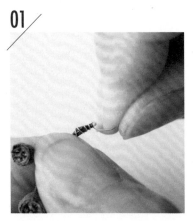

順著齒葉溲疏枝枒生長的方向將鐵絲一圈圈繞
起。

02

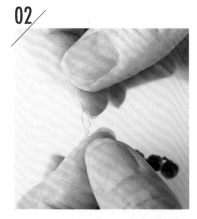

鐵絲末端彎成可以連接耳環掛鉤的環狀。若使
用較粗的鐵絲,請以鉗子作業。

03

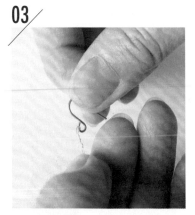

不另使用圓環釦頭,只要將鐵絲穿過掛鉤便能
輕鬆完成。

04

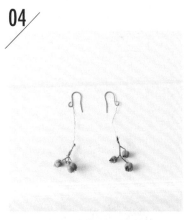

可依季節更換乾燥花材,享受變化的樂趣。

056

Cutting

瓶 插

瓶插是最能突顯花材造型的方式。將花
材插入瓶中或海綿上，使作品呈現立體
感，完整保留其原有的風貌，使乾燥花
本身的線條渾然天成。除了傳統的瓶插
法之外，請嘗試製作出標本或雜貨等變
化，藉以培養絕妙的平衡感與美感，創
作出更多美麗的作品。

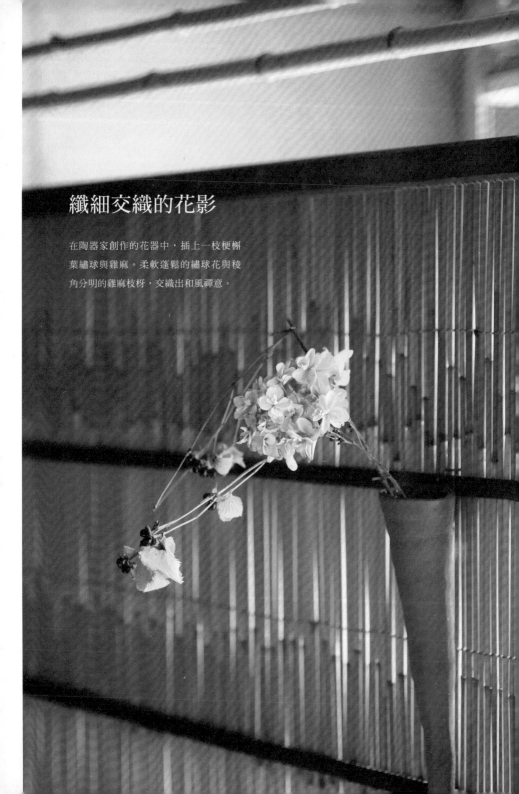

纖細交織的花影

在陶器家創作的花器中，插上一枝梗槲
葉繡球與雞麻。柔軟蓬鬆的繡球花與稜
角分明的雞麻枝枒，交織出和風禪意。

〔基本作法〕

插瓶時，依花器大小調整花莖或花梗的長度。花梗該露
出多少呢？必須依花器與花莖的比例仔細斟酌。依花器
的不同，搭配的花材也有所不同，窄口縱長形的花器，
適合細長形的花材；寬口矮身的花器，適合分量多或朝
四周散開的花材，搭配兩枝以上的花梗，以達視覺的平
衡。

| *Point* |

● 以插瓶或運用海綿的方式，突顯花材的姿態。

● 插瓶時，花器、花梗與花材的比例為一大重點。

● 窄口縱長形的花器，適合往上生長的花材；寬口的花器
　適合蓬鬆四散的花材。

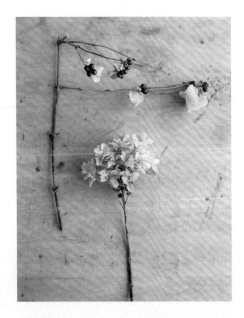

| *Materials* |

· 花器

· 雞麻

· 槲葉繡球

How to

01 將主花槲葉繡球插進花瓶中，並使花梗露出瓶外。

02 以雞麻點綴色彩，修剪長度至與繡球花平齊。

check!

長度調整小訣竅 —— 橡皮筋

同時插入兩枝以上的花材時，調整彼此的長度是初學者較難掌握的步驟。若隨意插瓶，花梗會相互分離；或因長度會不足，而造成明顯高低差。可先將花材以橡皮筋或鐵絲綑紮固定後插瓶，並以瓶身遮蔽綑紮處，即可輕鬆完成喜歡的設計。

Cutting

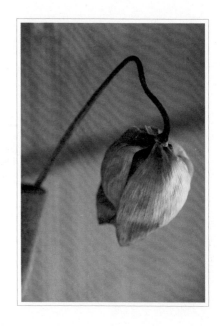

Arrange

像荷蓮類單枝花梗開著大大的花苞或奇特果實的
花材，即使一枝獨秀也能自成一幅有故事的畫
作。令人印象深刻的姿態，毋須多加裝飾，便能
呈現印象藝術之美。若莖枝較短而重心不穩時，
可於瓶身遮蔽處以鐵絲或花藝用膠帶固定延長莖
枝。

Materials

· 花器
· 蓮花

061

在山荷花枯黃的葉片襯托之下，使藍色果實更加
耀眼。褐色的葉片與色彩鮮明的果實，呈現色彩
上的鮮明對比，打造視覺張力。選用單枝細梗植
物插瓶時，往往顯得過於單薄，不妨添加任意散
開葉片，使作品更有律動感。

Materials

· 花器
· 山荷花

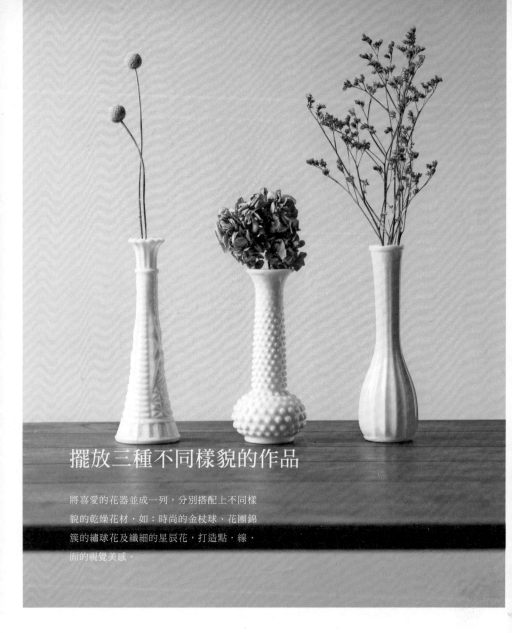

擺放三種不同樣貌的作品

將喜愛的花器並成一列，分別搭配上不同樣
貌的乾燥花材，如：時尚的金杖球、花團錦
簇的繡球花及纖細的星辰花，打造點‧線‧
面的視覺美感。

Materials

・花器（由左至右）
・金杖球
・繡球花
・星辰花

將兩枝直線形與曲線形金杖球合插成一瓶。由於
繡球花容易頭重腳輕、重心不穩，可藉由鐵絲延
長花梗，以利支撐。星辰花依花器高度進行修剪
後，隨意插上，即完成。擺放時，請留意三個花
器排列時的平衡感。

細長花形的婀娜魅力

彷彿從懷舊風瓶子中裊裊升起的芒草搭配凜
然佇立的台灣百合果實，打造視覺伸展的婀
娜姿態。欣賞黃綠舞動的線條感，不由得心
生一股莫名的悵然之思。

063

Materials

· 瓶子
· 台灣百合的果實
· 芒草

稍微整理芒草的外形，以橡皮筋綁住末端，綑紮
成一束。將台灣百合的果實插入瓶中作為色彩配
飾。散發出雅緻中帶有絲絲的多愁善感，搭配懷
舊風的花瓶相得益彰，襯托彼此的魅力。

植物標本

作品主題為「被遺忘的森林」。偶然間闖
進了陌生的森林，拾起一片片奇特的植物
們製成標本，彷彿置身於童話幻境。在植
物下方貼上標籤，是一件連細微處都相當
講究的作品。

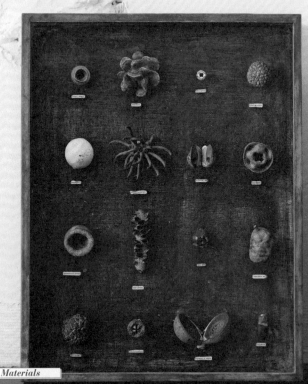

Materials

·畫框	【第二排左起】	·尤加利
·鐵絲	·果乾	·果仁
【第一排左起】	·蜘蛛桉樹的果實	【第四排左起】
·尤加利「trumpet」	·哈克木的果實	·樹藤的果實
·班庫樹	·尤加利	·尤加利
·桉樹果實	【第三排左起】	·哈克木的果實
·圓球果實	·尤加利	·緬茄的果實
	·班庫樹	

將一個方形畫框內面塗上黑色，再以
鐵絲將各種樹木的果實等距離地固定
於畫框內。擺放時，請留意果實大
小，以達整體的視覺平衡。請選用乾
燥處理過的果實。

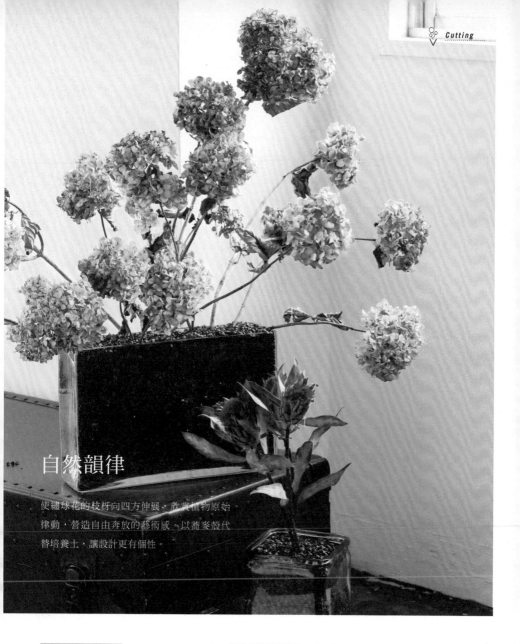

自然韻律

使繡球花的枝枒向四方伸展，欣賞植物原始
律動，營造自由奔放的藝術感。以蕎麥殼代
替培養土，讓設計更有個性

將少量的蕎麥殼填入玻璃花器後放上海綿，再倒入
剩下的蕎麥殼，使蕎麥殼覆蓋住海綿。最後將長度
不一繡球花與海神花插入海綿。裝飾的訣竅是運用
花與枝枒的動感呈現不經意的自然美。

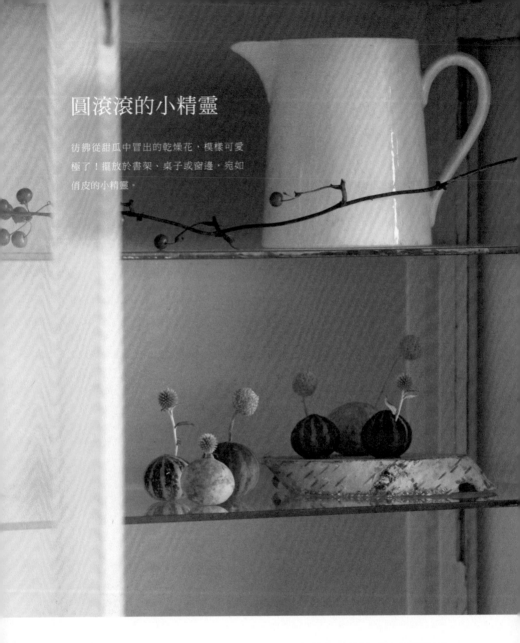

圓滾滾的小精靈

彷彿從甜瓜中冒出的乾燥花，模樣可愛
極了！擺放於書架、桌子或窗邊，宛如
俏皮的小精靈。

Materials

· 白樺片
· 甜瓜（Cucumis）
· 金杖球
· 山防風

以錐子在甜瓜上戳一個小洞，插上金杖球與山防
風。圓潤的甜瓜容易滾動，請將找出重心處再進
行插枝。若還是會滾動，可將小甜瓜以熱熔膠或
白膠固定於白樺片等展示檯。

印象之作

靜靜佇立於牆角，散發出獨特存在感的大型
乾燥花藝。仿花器形狀的海綿上密集地插滿
花材。將花材的花面朝外依序插上，從任何
角度欣賞都氣勢非凡。

Materials

· 木質花器 · 大理花
· 海綿 · 安娜貝爾繡球花
· 玫瑰 · 尾穗莧
· 新娘花 · 康乃馨
· 蓮蓬 · 山蘇的果實

剪下花材上的花朵部分。為了方便整理與操作，
請將海綿裁切成與木質花器相同的造型與大小，
並以熱熔膠牢牢固定後，將花朵插滿整個海綿，
即完成。

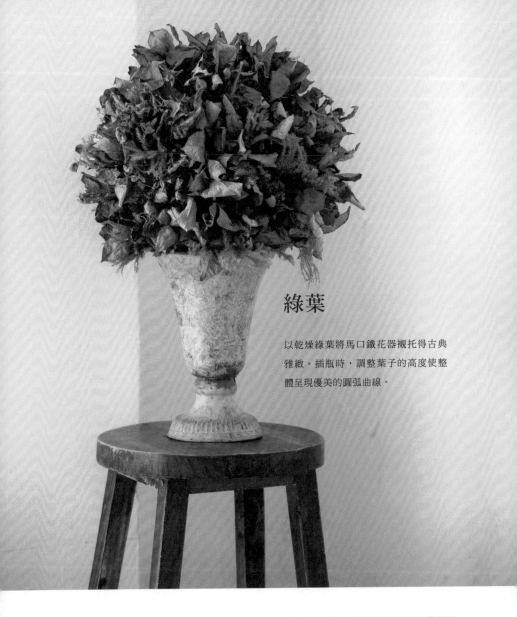

綠葉

以乾燥綠葉將馬口鐵花器襯托得古典
雅緻。插瓶時，調整葉子的高度使整
體呈現優美的圓弧曲線。

Materials

· 馬口鐵花器
· 海綿
· 玫瑰的葉子
· 吊鐘花
· 石松

將海綿切成圓球形後，以熱熔膠固定於馬口鐵花器
上。均勻插上葉片，並留意讓表面呈優美的圓球
形。挑選較大型的葉片，沿著比花器稍大的海綿插
入葉片，使整體看起來飽滿圓潤，討人喜愛。

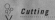

漸層和風

以繡球花為主調,依序插上不同色彩的
植物,將和風雅緻的花器襯托得秋意盎
然。逐步調和不同植物的色調,使作品
呈現漸層之美。

Materials

· 花器　　　　· 倒地鈴
· 粗齒繡球
· 秋色繡球
· 槲葉繡球
· 山牛蒡

以不同種類的繡球花為主角,使其莖部長度不一,
打造彷彿即將滿出般的蓬鬆感。以插花依序在繡球
花之間均勻的插上山牛蒡,再蔓延上球狀的倒地
鈴,呈現出柔美的樣貌。

乾燥花束

在海綿上插上各形各色的花材，裝飾成華麗
動人的乾燥花束。花材有的朝上，有的垂
下，其中穿插細長的藤蔓，彷彿小型花園般
熱鬧不已。

Materials

- 海綿
- 麻繩
- 海葡萄的葉子
- 玫瑰
- 黑種草
- 尾穗莧
- 藍西番蓮的藤蔓兩條

How to

01

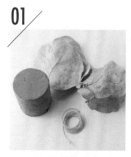

海綿及麻繩等底座所需的材料
可於DIY用品店購買。

02

以海葡萄的葉子將海綿（圓柱
形）側面捲起後，以麻繩牢牢
綁住固定。

03

中間插上一至兩朵主花，沿著
邊緣像開枝散葉般依序插上其
他花材。

071

04

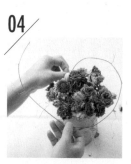

將藤蔓沿著海綿繞一圈，再插
上尾穗莧等垂墜式花材，以達
到平衡的效果。

05

藤蔓的前端夾入節或花梗分枝
處後，插進海綿固定。

check!

步驟02中綁在海綿側
面的麻繩可換成其他
材料。還可將海綿換
成玻璃杯，可呈現出
截然不同的樣貌。

As a present

禮物

給重要的人捎封信、送出禮物或婚宴的回禮時,可添上乾燥花傳達季節之美。運用手作巧思,使這份情意更加濃厚。

以紙材高雅的包材包裝禮物後,綁上白粉藤枝枒,中間點綴上一朵繡球花,令人感到心意加倍。由於過於乾燥的白粉藤枝枒容易折損,請趁半乾燥時綑綁;打結時動作要輕柔。多一份巧思,比單純的禮物盒,更令人愛不釋手。

依季節變化裝飾時令花材的方式,使乾燥花融入生活中不經意的片刻。藉由乾燥花紀錄季節的詩篇,傳達給重要的人,送出別出心裁的心意。

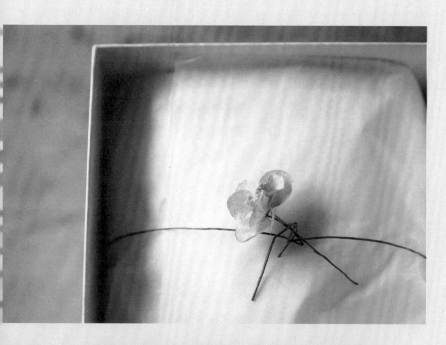

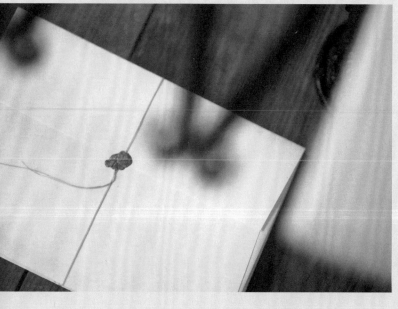

Tie up

花束

一般花禮常以「綑紮」的方式設計，其中又以花束最為常見。花束適合作為禮物或房間擺飾。大膽改變一下植物的種類、顏色及花器，或調整一下綑紮的枝數，就能給人不一樣的感受。不妨挑選喜愛的植物與綑紮方式，挑戰獨創性的設計風格吧！

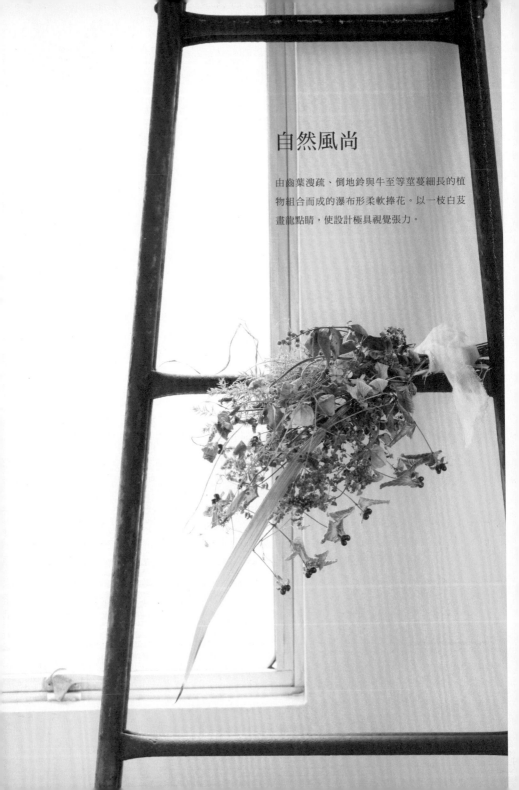

自然風尚

由齒葉溲疏、倒地鈴與牛至等莖蔓細長的植物組合而成的瀑布形柔軟捧花。以一枝白芨畫龍點睛，使設計極具視覺張力。

〔基本作法〕

以新鮮花草作為花材時，大多搭配數種不同的花材呈倒
三角形的方式散開後，紮成一束。而乾燥過的莖枝較
細，使花束顯得過於單薄。若植物的種類簡單，可將乾
燥花依種類分別集中後，以緞帶或麻繩等材質，各紮成
一束。不同材質可營造截然不同的風格，不妨在材料上
花點巧思。

Point

- 將乾燥花依種類分別集中後，各紮成一束，以突顯花材
 的份量與存在感。
- 網紮各種花材時，挑選顏色或造型較為特別的花材當
 作主角。
- 於緞帶及麻繩等網紮材料上花點巧思，打造個人風格。

Materials

· 麻布
· 鐵絲
· 雞麻
· 白芨
· 齒葉溲疏
· 倒地鈴
· 牛至
· 具芒碎米莎草

01

為了完成瀑布形捧花（流線形捧花），將帶有
曲線的植物擺在最下方。

02

加上一枝白芨作為主角，使設計富有張力。

03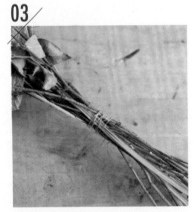

調整植物的長度後，末端以鐵絲纏繞綑綁，並
將多餘的花莖對齊後剪去。

04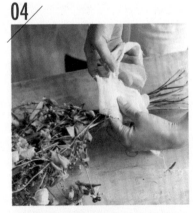

以布材隨意打結遮蔽鐵絲處，就大功告成了。
亦可使用緞帶等素材取代布材。

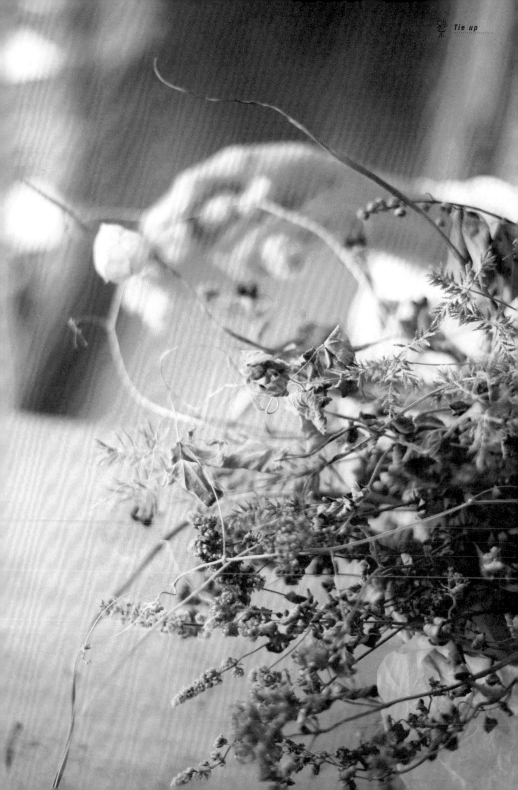

繽紛色彩

色彩鮮明的花材在乾燥過後大多仍保有美麗的顏色。不妨將黃色與粉紅色紮成一束如鄰家女孩般繽紛俏麗的捧花吧！

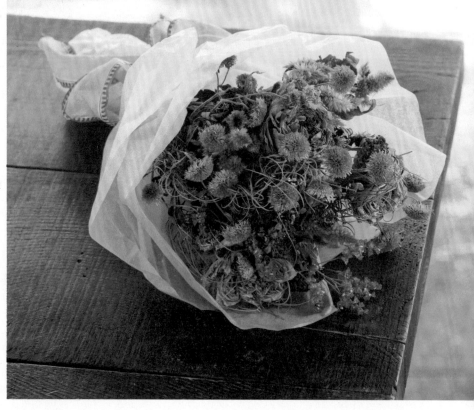

Materials

· 包裝紙　　　　　· 蜥蜴之爪
· 緞帶　　　　　　etc…
· 玫瑰
· 星辰花
· 雞冠花

挑選一枝前端往外散開的花梗，以這枝花梗為主花，依序將其他花材圍繞主花後紮成一束。可藉由改變花材間的角度來調整花束的份量。以包裝紙的自然皺褶製造出蓬鬆感，最後繫上緞帶即完成。若使用色調單一的花材，可打造出中性風格的花束。

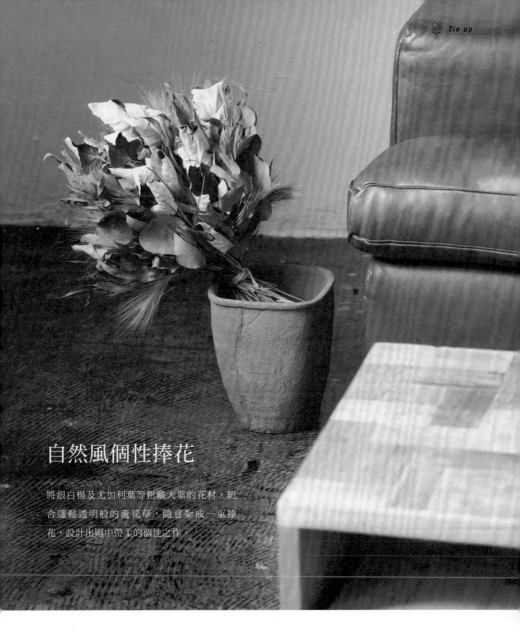

自然風個性捧花

將銀白楊及尤加利葉等粗曠大葉的花材,組
合蓬鬆透明般的蘆筍草,隨意紮成一束捧
花,設計出剛中帶柔的個性之作。

· 麻繩
· 尤加利葉
· 蘆筍草
· 銀白楊

將尤加利葉、蘆筍草與銀白楊隨意紮成一束,再以
麻繩打結即完成。請挑選質樸自然、不加修飾的花
器,可使綠色花束完美相襯。製作以綠色系花材為
主的捧花時,請試著改變葉子的種類來增加動感。

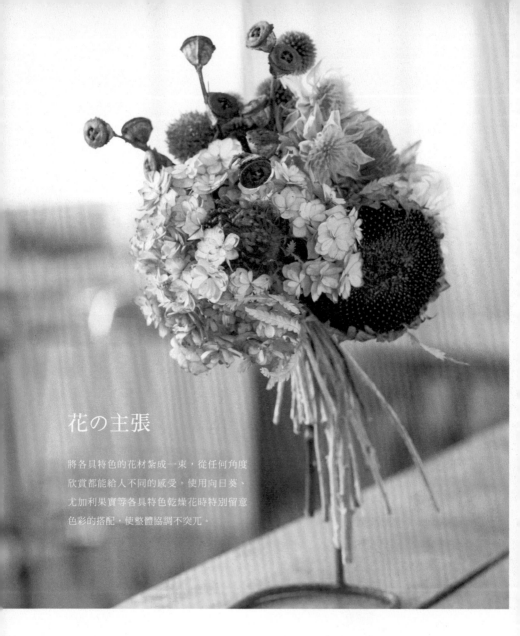

花の主張

將各具特色的花材紮成一束，從任何角度
欣賞都能給人不同的感受。使用向日葵、
尤加利果實等各具特色乾燥花時特別留意
色彩的搭配，使整體協調不突兀。

Materials

· 鐵環架	· 山防風
· 繡球花	· 尤加利葉
· 新娘花	· 班克木
· 向日葵	（Dryandra formosa）

以繡球花與向日葵等大朵花材為底材，依序
加入其他花材，再以造型特殊的花材點出主
題，便打造協調感。將完成的花束隨意插在
懷舊風鐵環架上即完成。

花の模樣

橫放的花材沿著花器低垂的模樣，散發典雅
柔美的氛圍，宛如一幅畫作，將花材依層次
交疊，呈現花與果實之美。製作時請由容易
變形受損的花材開始擺放。

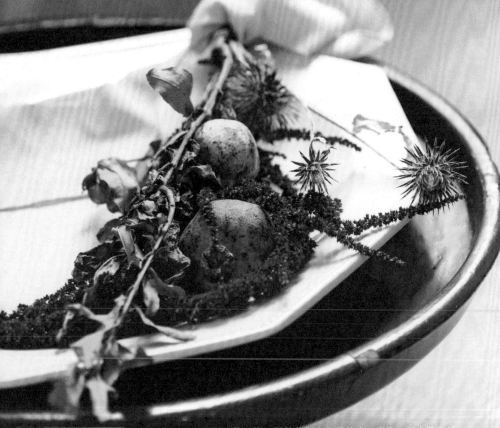

將石榴、尾穗莧與山牛蒡紮成一束後，以古風布材
在花束末端隨意打結。將花束擺飾在盤子上時，仔
細調整花材的角度，以展現各自美好的模樣。先從
容易低垂、莖枝較軟的花材開始擺放，使花材相互
交疊時，自然形成美麗的曲線。

隨意綑紮

將多種乾燥花隨心所欲地紮成花束，
再斟酌的加上喜愛的花材，使花束具
有份量感。訣竅是將同種類的花材分
開，不刻意整理集中。

Materials

·麻繩	·袋鼠花
·玫瑰	·結香
·大飛燕草	·狗尾草
·雞冠花	

將花材紮成一束後，以麻繩牢牢綑綁，使花材任性
而為，自然不造作。可將莖枝張揚的花材擺於後方
作為底材，主花挪至前方。花束的正面效果可依喜
好自由調整。

裝飾花束

在繡球花與銀樺的深色調花束中添上
王瓜作為點綴。在典雅氣息中增添俏
皮感，就像個雅痞的頑童。

將繡球花與銀樺紮成一束後，繞上幾枝王瓜
的藤蔓。以麻繩將藤蔓周圍的繡球花與銀樺
莖枝綁在一起，如此一來，直立握住花束
時，可固定住具有重量王瓜，而不致下垂，
手握處環繞上其他花材，以遮蔽麻繩。

禮物的完美配角

自然纖細的山薄荷捧花。不帶有色彩繽紛的
華麗感，從一片綠意中散發洗練優雅人文氣
息。搭配禮物送出，展現最真誠的心意。

Materials

· 包裝紙
· 鐵絲
· 布
· 山薄荷

How to

01

以金鐵絲將山薄荷紮成一束後，剪去底部多餘的部分。

02

將花束以硫酸紙包起，可細細品味蠟紙的霧狀質感。

03

以素色懷舊風布條取代緞帶打個活結。

04

貼上吊牌或卡片，完成自己風格的花束。

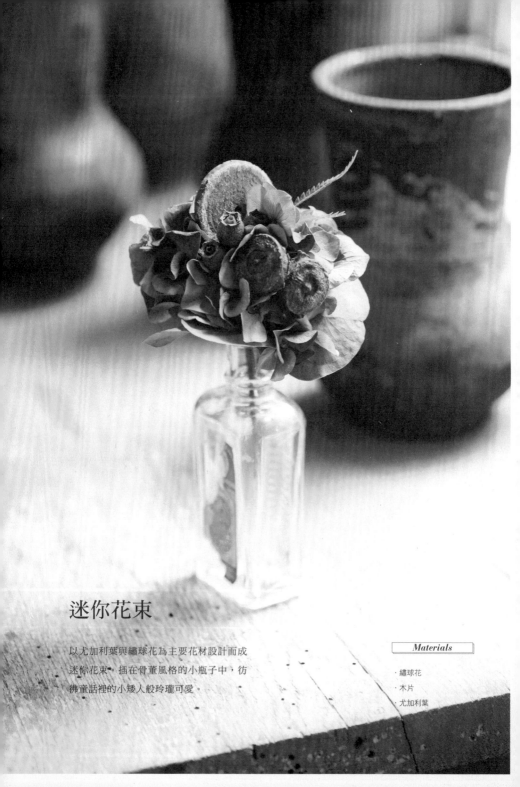

迷你花束

以尤加利葉與繡球花為主要花材設計而成
迷你花束。插在骨董風格的小瓶子中，彷
彿童話裡的小矮人般玲瓏可愛。

Materials

·繡球花

·木片

·尤加利葉

How to

01

將鐵絲如縫線般地穿過葉子。鐵絲挑選細而堅固、可以承受材料重量的材質。

02

鐵絲對摺後,與另一端的鐵絲交錯纏繞於葉子的莖枝上。

03

像繡球花這種帶有分枝的花材,其作法同步驟02,將鐵絲穿過花梗後交錯纏繞固定。

04

尤加利果實等莖枝具有梗節的花材,可以鐵絲勾住節的部位固定。

05

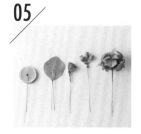

步驟01至04完成後的模樣。綁上鐵絲後,可隨心所欲地改變花材的角度,亦可延長莖長。

06

中間放入繡球花等有份量的花材作為主花,在主花的周圍繞上其他材料。

07

各種材料就定位後,將所有的鐵絲以繡球花的花梗為軸心,纏繞固定。

08

以尤加利葉包住花束,以達到襯托主花的效果。

09

將尤加利葉上的鐵絲工整地纏繞在主軸上,即完成。

Lease

花圈

由草花交織出的對比令人賞心悅目，正
是花圈的魅力所在。雖然說造型皆為基
本的圓圈，但依設計風格卻產生千變萬
化的風貌。蒐羅了彎成圓形的簡約藤蔓
花圈、以大朵花為主花的大型花圈等各
形各色的作品。吊掛於牆壁或擺於花器
上，皆能呈現不同美感，不妨將花圈視
為一種藝術品來裝飾吧！

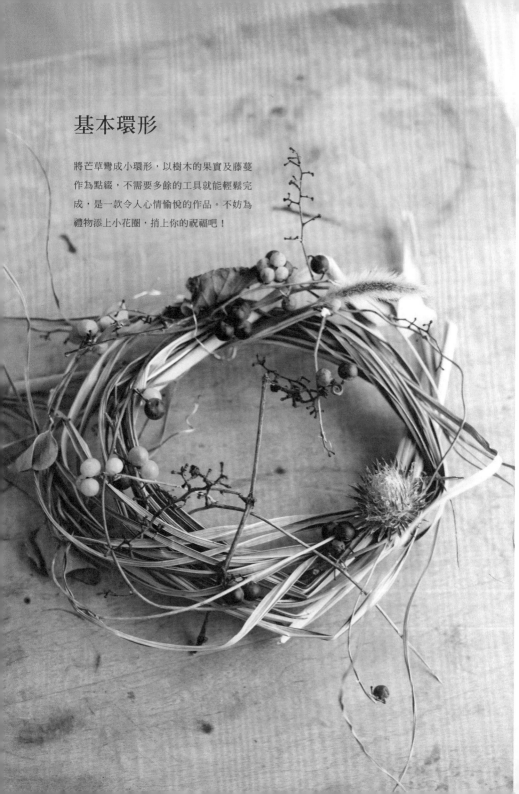

基本環形

將芒草彎成小環形，以樹木的果實及藤蔓
作為點綴，不需要多餘的工具就能輕鬆完
成，是一款令人心情愉悅的作品。不妨為
禮物添上小花圈，捎上你的祝福吧！

〔基本作法〕

花圈的底座皆呈基本的環形，卻延伸出多種不同的製作
方式。可直接將花材彎成環形；將一片片葉子串起圍成
環形；或將花材插在圓形海綿上……欲將花材直接彎成
環形時，請先以鮮花或半乾燥狀態的花材塑形後，再自
然風乾，可避免乾燥花因彎曲的動作變形、破碎。

｜ *Point* ｜

- 可將花材彎成環形、編織及插上特色花材。不妨在底座
 上花一點巧思。
- 若想直接彎成環形，最好選用鮮花或半乾燥狀態的花
 材。
- 將花材的份量調整成與花圈大小成正比，整體平衡效
 果會更佳。

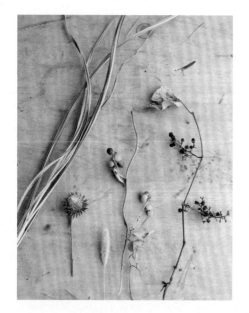

Materials

- 鐵絲
- 芒草
- 木防己
- 山牛蒡
- 狗尾草

01

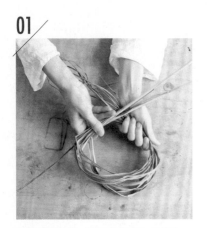

握住兩束芒草葉,自然纏繞交錯成一個環形。

02

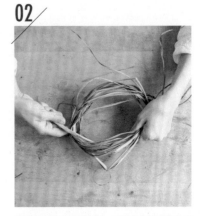

將環形末端交叉打個結。不刻意整理凌亂的葉子,隨意打結即可。

03

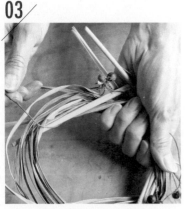

在環形底座纏上樹實及藤蔓。較短的花材也可直接掛在底座的葉子之間。

04

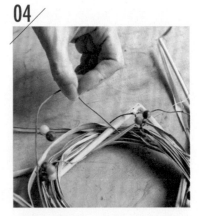

以新鮮藤蔓纏繞,可固定樹木的果實,避免滑動掉落,製作起來也較為得心應手。

05

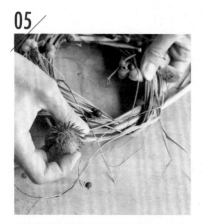

乾燥過的花材彎摺時脆弱易斷，因此不須彎摺直接插入底座即可。

06

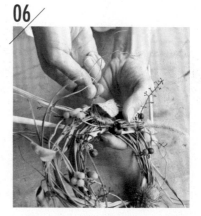

以金鐵絲在芒草的打結處纏繞固定，使花圈定形。

⌐ check!

底座的芒草葉

使用了兩束芒草製作。芒草一般較少用於花圈底座，只要將其彎成環形，底座就能輕鬆完成，是可多加利用的材料。新鮮的芒草只能維持三天左右的觀賞期，請記得風乾才能延長欣賞期限唷！

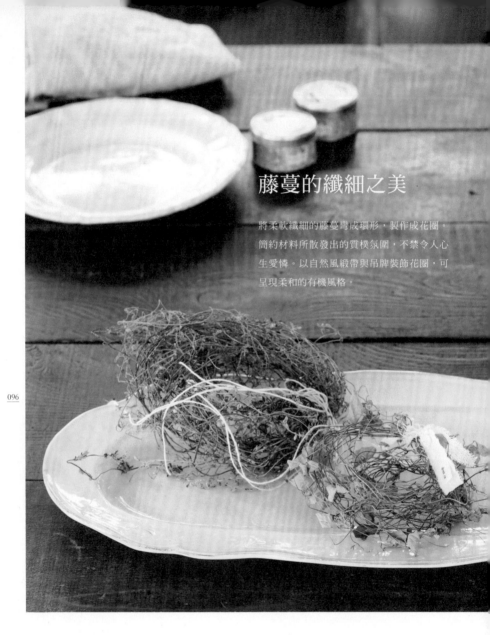

藤蔓的纖細之美

將柔軟纖細的藤蔓繞成環形，製作成花圈。簡約材料所散發出的質樸氛圍，不禁令人心生愛憐。以自然風緞帶與吊牌裝飾花圈，可呈現柔和的有機風格。

Materials

· 緞帶與吊牌
· 百里香
· 野毛扁豆

將百里香與野毛扁豆的細軟藤蔓繞成環形後，藏起藤蔓末端的連接處。同時將好幾束藤蔓集中繞成環形，才能顯得隨興自然。最後再綁上自然風緞帶與吊牌作為點綴即完成。

以橄欖葉為底座

將略帶灰色的橄欖葉與細長形葉子交互纏
繞成底座，再搭配上米香花、非洲菊等
白、橘、黃……色彩繽紛的花材，打造小
清新風格。

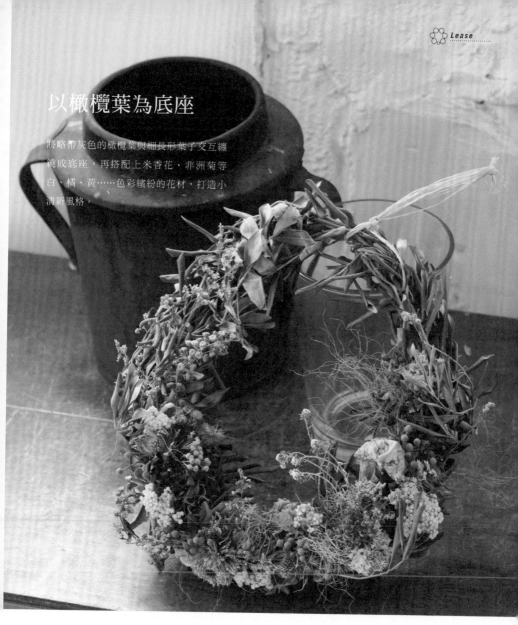

Materials

· 橄欖葉　　　　· 小綠果
· 米香花　　　　etc…
· 美洲商陸
· 非洲菊

由於乾燥過的橄欖葉質地較為脆硬，容易掉
落或斷裂，不妨在半乾燥狀態下或新鮮時期
即彎成環形，再自然風乾。依序在葉子間插
上花材。插上其他花材時也要相當謹慎，避
免橄欖葉不小心斷裂。

粗獷的花圈

以深色植物為主，散發雅緻氛圍的成熟
風花圈。粗細不同的藤蔓與花莖相互重
疊，隨興交織出富有深度的硬派象徵。

Materials

· 鐵絲　　　　　· 倒地鈴
· 芒萁　　　　　· 矢車菊
· 棒堤草　　　　· 垂絲衛矛
· 白葉釣樟　　　· 蓮花
· 薄荷　　　　　· 白蠟絲花

以藤枝及藤蔓完成底座的環形，並以鐵絲固定住連
接處。依序插上矢車菊、薄荷及垂絲衛矛等花材，
須同時考量整體的平衡感。若拿起底座時，插上去
的花材仍會晃動，請以鐵絲加強固定。細鐵絲的用
途廣泛，使用於花圈上亦不失為一種點綴。

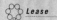

大型花圈

製作大型花圈時，可大膽嘗試各種花材，
例如挑選帶有球根的蔥之花或流木等富趣
味性的材料，或將繡球花、石頭花及含羞
草等存在感十足的花草融入花圈裡，饒富
趣味。

使用雲龍柳完成底座後，以鐵絲由大朵
花材開始綁起，再將點綴用的石頭花與
蔥之花等花材綁在底座上，並麻繩作出
掛鉤。製作時，若維持同樣的高度，稍
嫌無趣，請將花面稍微傾斜，作出高低
層次，使作品呈現立體動感。

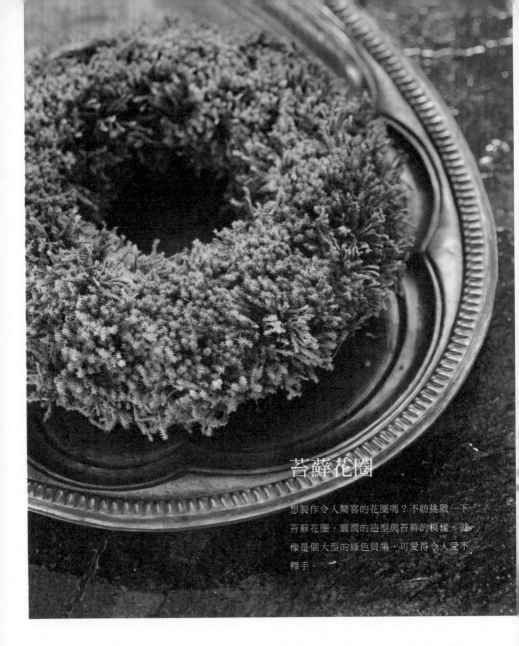

苔蘚花圈

想製作令人驚喜的花圈嗎？不妨挑戰一下
苔蘚花圈。圓潤的造型與苔蘚的模樣，就
像是個大型的綠色貝果，可愛得令人愛不
釋手。

Materials

· 環形海綿
· U形夾
· 苔蘚

將苔蘚黏在環形海綿上，以U形夾固定。製作
時避免苔蘚表面凹凸不平或浮起，使整體均勻
附著於海綿上，並留意不要讓海綿由苔蘚的隙
縫間露出來。藉由苔蘚花圈也能觀察苔蘚從含
水狀態到完全乾燥的變化過程。

微風輕拂的花穗

以棣棠色尾穗莧為主調的花圈，花穗隨著
圓形環繞，姿態優雅，打造南法鄉村風
格。花穗與葉片都富有強烈的存在感，隨
意擺放便自成一處風景。

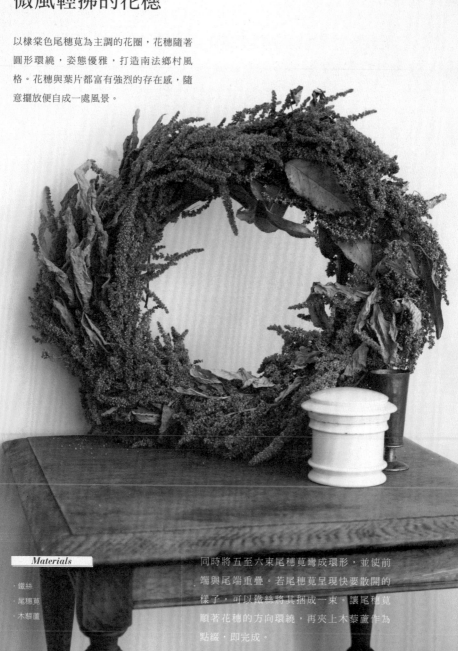

Materials

· 鐵絲
· 尾穗莧
· 木藜蘆

同時將五至六束尾穗莧彎成環形，並使前
端與尾端重疊。若尾穗莧呈現快要散開的
樣子，可以鐵絲將其捆成一束。讓尾穗莧
順著花穗的方向環繞，再夾上木藜蘆作為
點綴，即完成。

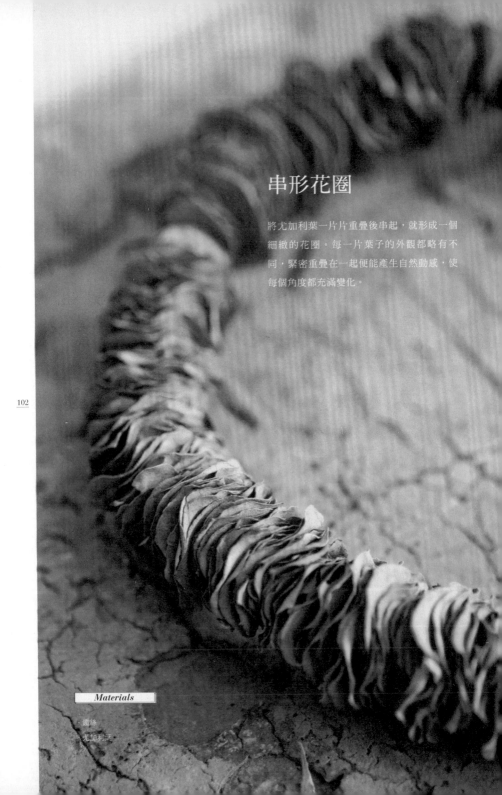

串形花圈

將尤加利葉一片片重疊後串起，就形成一個
細緻的花圈。每一片葉子的外觀都略有不
同，緊密重疊在一起便能產生自然動感，使
每個角度都充滿變化。

Materials

鐵絲
尤加利葉

How to

01

將尤加利葉一片片摘下。不同大小的葉子能營
造出動態美。

02

將鐵絲穿過葉子中央，建議使用堅固一點的鐵
絲以維持花圈的圓形。

03

將所有葉子串起後，中間鐵絲的兩端彎成掛
鉤，互相勾在一起，即可形成一個花圈。

04

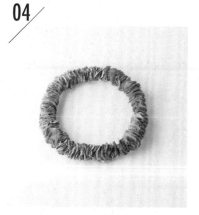

除了尤加利葉之外，銀杏或紅葉等富季節性的
葉子，亦可增添色彩。

花漾少女

花圈上好似結滿各種圓潤可愛的果實與花朵，淺粉紅色系的花圈，散發出少女般的甜美氣息。只要將花材黏貼於底座上即可輕鬆完成。

Materials

· 花圈底座
· 棉子
· 新娘花
· 秘魯胡椒木的果實
· 尤加利的果實
· 萊種草的果實
· 針葉樹的葉子
· 千日紅

How to

01

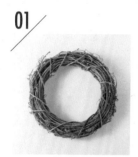

準備一個市售或自製的花圈底座。新鮮花材進行風乾。

02

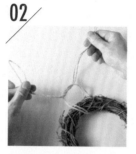

將用來懸掛花圈的繩子在花圈上牢牢打個死結。

03

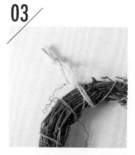

繩子末端再打一個結，作出一個便於吊掛的環形掛鉤。

105

04

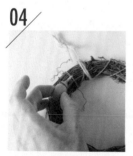

依種類分別以熱熔膠黏貼上各種花材，並使整體均勻分散。

05

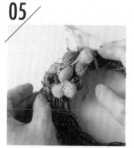

黏上一種花材後，於縫隙間黏上另一種花材，以交錯的方式進行黏貼。

06

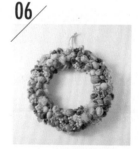

可自行決定接觸牆壁的背面是否黏貼。若只黏貼單面，記得從側面看時，不可露出底座。

Other

自由創作

盡情發揮想像力、運用小巧思,自由創
作出獨一無二的作品。蒐羅許多創意點
子,如簡單的黏貼或擺飾、混搭風藝術
風格……跳脫既有的框架即可發現乾燥
花的新世界。

玻璃杯底的花飾

玻璃杯底映照著色彩繽紛的香菫菜押花。
水中的花朵為透明玻璃杯帶來一抹鮮豔的
色彩，在陽光的照耀下格外迷人。

Materials

· 玻璃杯
· 防水膠帶
· 香菫菜

玻璃杯的杯口朝上，在杯底以防水膠帶黏
貼固定一朵香菫菜。將防水膠帶剪成杯底
的形狀後，緊緊地貼住杯底，擠壓出空
氣。隨心所欲搭配種類不同的押花，可使
色彩富饒變化。

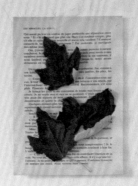

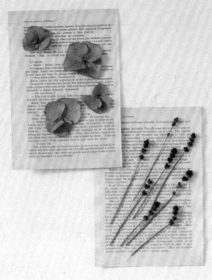

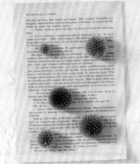

洋風掛毯

一頁原文書籍內頁即可化身為牆上的掛毯。
泛黃的紙張上黏貼暗色系的乾燥花材，在色
調與氛圍上相輔相成。黏貼時，保留乾燥花
自然動感。

撕下一頁頁昏黃老舊的書頁，以熱熔膠將黏
上乾燥花與葉子即完成。以紙膠帶作裝飾也
很可愛。黏貼的要領是保留乾燥花的動感與
形態。若將正反面都黏上乾燥花，綁上繩子
就成為掛旗了呢！

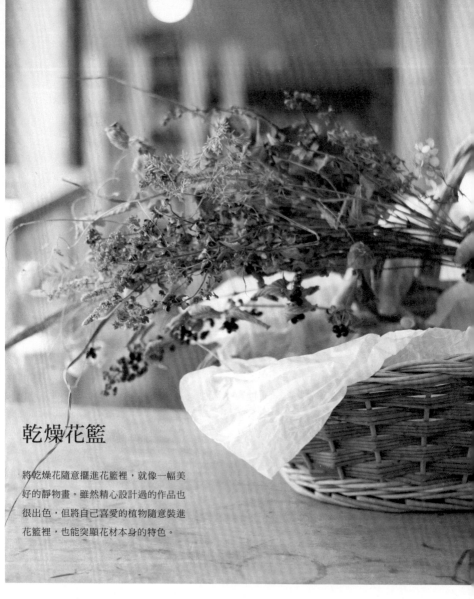

乾燥花籃

將乾燥花隨意擺進花籃裡，就像一幅美
好的靜物畫。雖然精心設計過的作品也
很出色，但將自己喜愛的植物隨意裝進
花籃裡，也能突顯花材本身的特色。

Materials

·花籃	·粗齒繡球
·紙或布	·薄荷
·雞麻	·芒草
·齒葉浚疏	etc…
·倒地鈴	

將薄紙或布塊鋪於花籃底部，隨意放入喜愛的乾
燥花。在花籃與乾燥花之間墊上紙張，以襯托花
材色調。乾燥花的長度與花籃大小一致，花材較
容易集中。可將各種花材的花面朝同一個方向擺
放，或隨興地裝滿整個花籃，皆可呈現不同效果。

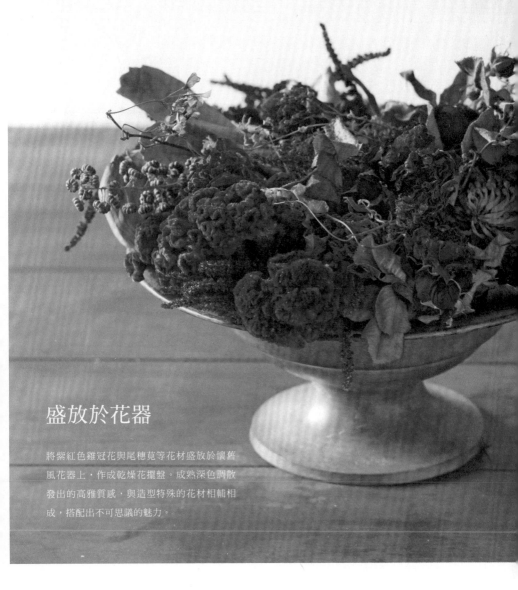

盛放於花器

將紫紅色雞冠花與尾穗莧等花材盛放於懷舊
風花器上,作成乾燥花擺盤。成熟深色調散
發出的高雅質感,與造型特殊的花材相輔相
成,搭配出不可思議的魅力。

Materials

· 花器 · 紅火球帝王花
· 玫瑰 · 色木槭
· 雞冠花 · 百日草
· 商陸
· 尾穗莧

先將大朵的雞冠花與紅火球帝王花盛放在
花器上,再添加玫瑰、尾穗莧及商陸等花
材作為點綴。盛裝多種花材時,以同色調
的搭配可展現整體感。

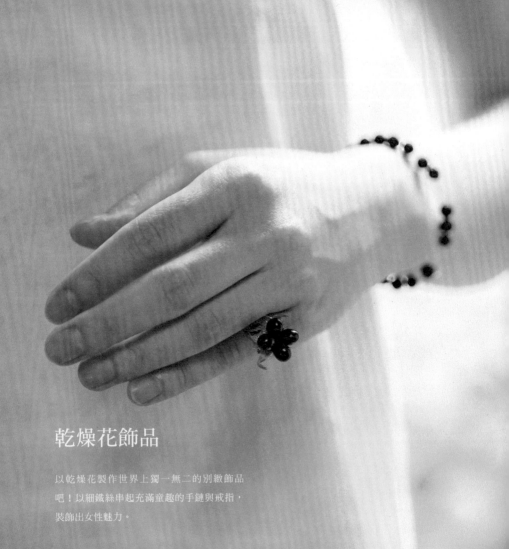

乾燥花飾品

以乾燥花製作世界上獨一無二的別緻飾品
吧！以細鐵絲串起充滿童趣的手鏈與戒指，
裝飾出女性魅力。

Materials

【手鏈】　　　　【戒指】
·鐵絲　　　　　·鐵絲
·白葉釣樟的果實　·雞麻的果實

以金鐵絲將白葉釣樟的果實一個個串起，環繞手腕一圈
後，將鐵絲的兩端綁在一起，即完成乾燥花手鍊。若鐵
絲不易穿過白葉釣樟的果實時，可先以細針在果實上戳
出孔洞。戒指則是先以金鐵絲沿著手指繞一圈，量出指
圍後，將雞麻的果實固定在戒檯上即可。

壁飾

將尤加利葉一片片重疊而成藝術品般的
壁掛飾品。彷彿綠色皮草般的掛飾，令
人印象深刻。葉子緊密地朝同一方向排
列，呈現整齊劃一的美感。

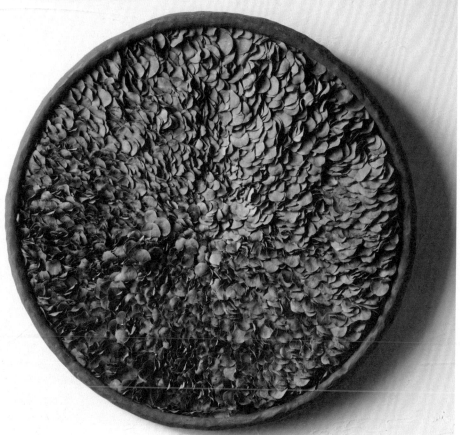

Materials

· 底座
· 尤加利葉

準備一個圓形器皿（淺的器皿），由邊緣朝中央
以白膠不斷貼上尤加利葉。黏貼葉子時，請重疊
二至三層作出份量感。一片片仔細黏貼，使作品
更趨完美。

禮物上的乾燥花

只有緞帶而略顯單薄時，可於禮物盒上黏
貼獨具風格的植物，以增添華麗感。

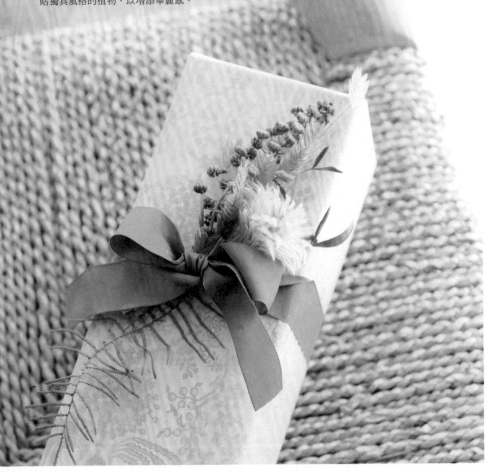

Materials

·緞帶　　　　　·毛筆花

·膠帶

·美洲商陸

·大凌風草

將美洲商陸、大凌風草及毛筆花擺在盒子的適當位
置後，以膠帶固定，再以緞帶在乾燥花上打一個蝴
蝶結作裝飾，再加強固定即完成。請挑選能服貼於
盒子表面的乾燥花材，不搶禮物的風采才能顯得美
觀大方。

森林中的精靈

從海檬果的種子冒出松蟲草之花，宛如
悄悄棲息於森林中的精靈，有些神祕、
有些可愛。

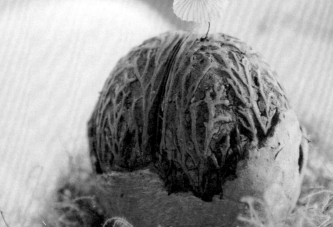

Materials

· 鐵絲　　　　· 黃櫨
· 土
· 海檬果
· 松蟲草

以鐵絲在海檬果頂端插上松蟲草，再以裝飾上黃櫨，即完成。在海檬果表面沾上一些泥土，並放置風乾，使作品更生動逼真。由於圓圓的種子容易滾動，可調整鋪在下方的黃櫨，並留意整體平衡使海檬果能穩穩站立。

小花束

細緻如藝術品般的小花束是由細小的
材料搭配而成，彷彿稍微觸碰就會破
碎般惹人憐愛。

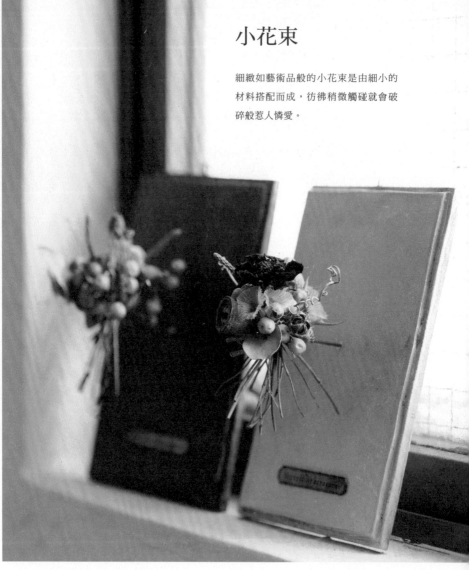

將圓環鐵絲黏於底板後，依序將帶有莖枝的
乾燥植物插在圓環上，並以黏著劑黏貼固
定。像製作花束般地將乾燥花依序插上，由
於每種花材的個頭都很小，較為繁複之處可
使用鑷子等工具來輔助作業。

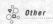
襯托單枝鮮花

將色彩多變的乾燥花圍繞於放入燭檯與
玻璃管的單朵插瓶鮮花，以對比的方式
襯托各自的風格，是一款具衝突美感的
獨創性設計。

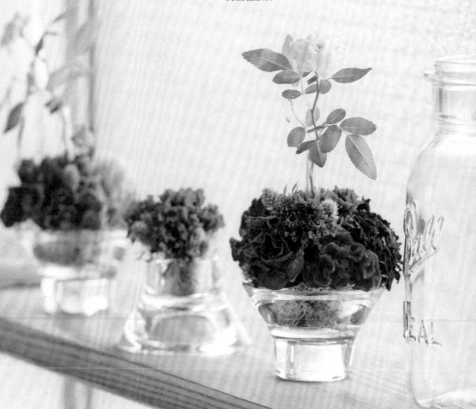

Materials

· 燭檯
· 玻璃管
· 海綿
· 冰島地衣
· 雞冠花
· 萬壽菊

· 刺芹
· 百日草
· 玫瑰
· 金光菊
· 鐵線蓮

將海綿放入燭檯中，以熱熔膠黏貼固定，
再緊密鋪上冰島地衣，以遮蔽海綿。在海
綿中間擺上玻璃管，以熱熔膠固定後，均
勻地黏貼上乾燥花材即完成。

雜貨書夾

在雜貨木夾上黏貼乾燥花，簡單裝飾於
紙張或緞帶上，可增添文藝少女的優雅
氣息。

CADEAU
LA FORÊ
a Chapelle de la F...

Materials

· 小夾子
· 玫瑰
· 山防風
· 尤加利葉

以熱熔膠將玫瑰與山防風黏在木製的小夾子
上。挑選葉片較小的尤加利葉，黏貼於主花
周圍，甚是可愛。製作時請留意整體平衡，
在小夾子的手握部分保留原樣，不作裝飾，
以免失去了實用性。

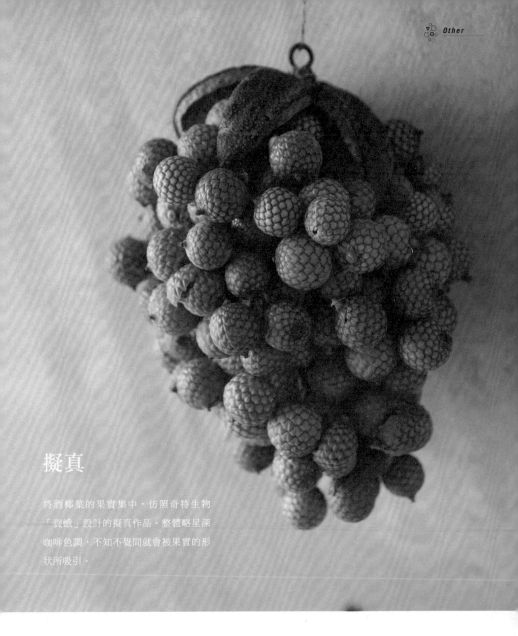

擬真

將酒椰葉的果實集中，仿照奇特生物
「裹蛾」設計的擬真作品。整體略呈深
咖啡色調，不知不覺間就會被果實的形
狀所吸引。

Materials

· 繩子
· 酒椰葉的果實

將酒椰葉的果實一顆顆黏在繩子上，紮成
一束，完成作品的雛形後，調整繩子的長
度使造型更趨完整。從各個角度確認整體
的協調，仔細調整造型即完成。

押花

仿彿在製作明信片般，將押花與郵票黏貼在紙張上。從描圖紙透視背後的西洋書籍內頁，襯托乾燥花的嬌俏，可透視的霧面質感正是這款設計的迷人之處。

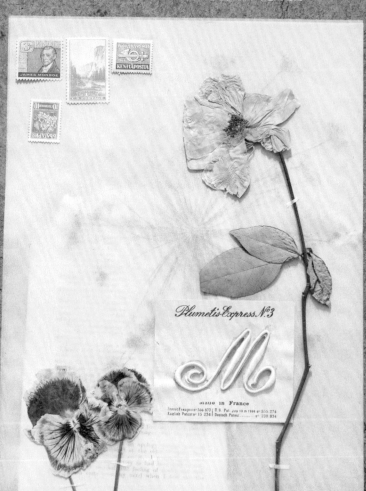

Plumetis·Express·Nº3

made in France

Materials

· 郵票　　· 紙張　　· 紙膠帶　　· 三色菫
· 西洋書籍　· 描圖紙　· 玫瑰　　· 蒔蘿的花瓣

How to

01

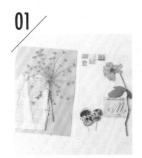

平面的押花適合重疊黏貼。在
製作前請設計整體構圖。

02

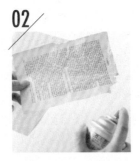

書籍的內頁噴上黏膠後,牢牢
地黏貼於紙張上。

03

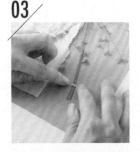

蒔蘿莖細容易斷裂,因此以紙
膠帶分段黏貼固定。

121

04

將描圖紙重疊於書籍的內頁
上,並決定主要花材與郵票的
黏貼位置。

05

乾燥花與蒔蘿同樣以膠帶黏貼
固定。記得將膠帶剪成細小
狀,以避免使畫面失焦。

06

郵票等紙類以噴霧黏膠黏貼固
定。可禮物上或當成賀卡,送
出手作心意吧!

裝飾花球

以淺粉紅的千日紅製作出風格甜美的
飾品。頂端繫上緞帶，好似夢境中縮
小的愛麗絲，擺在書架上，讓書籍也
可愛起來。

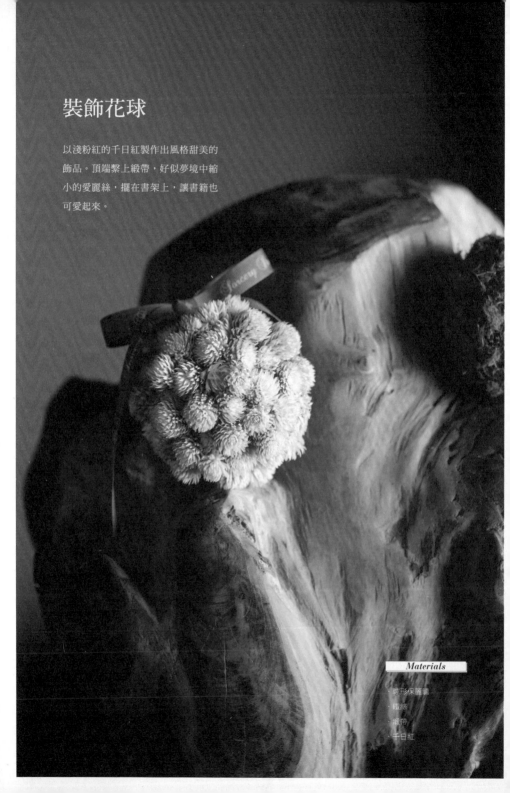

Materials

· 球形保麗龍
· 鐵絲
· 緞帶
· 千日紅

How to

01

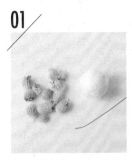

球形保麗龍可於一般材料行購買。鐵絲剪成比球的直徑稍微長一些的長度。

02

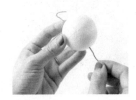

將鐵絲插進球形保麗龍的正中央後，彎成U字形，以固定保麗龍球。

03

鐵絲的另一端彎成可以掛上緞帶或繩子的環形。

04

以熱熔膠黏上千日紅，由上往下依序緊密整齊地黏貼。

05

最後再繫上緞帶，即完成。亦可以繩子或布條等材質取代。

06

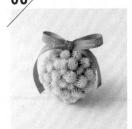

選擇大小一致乾燥花，使整體整齊美觀；大小不一也別具特色。

風格燭檯

以書籍的紙張與乾燥花妝點質樸的蠟
燭。色彩分明的繡球花使原本為乳白色
的蠟燭產生變化，搭配季節花卉也別具
一番風情。

Materials

· 橡皮筋
· 蠟燭
· 西洋書籍或英文報紙等
· 皮繩
· 繡球花
· 山防風

How to

01

將書籍的紙張的寬度裁得比蠟燭短一些，並沿著蠟燭繞一圈。

02

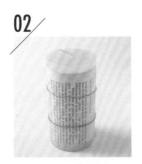

以二至三條橡皮筋綁住蠟燭，固定紙張。

03

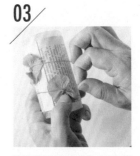

將繡球花隨意夾在橡皮筋與蠟燭之間。

125

04

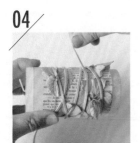

纏上皮繩，綁上死結或蝴蝶結加以固定。不規則地纏繞呈現自然感。

05

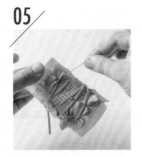

將紙張與皮繩之間的橡皮筋剪斷後抽出。

06

調整一下繡球花與皮繩的位置即完成。

Another day

玩賞乾燥花的
千姿百態

欣賞新鮮草花水嫩鮮明，感受它隨著水分蒸發自然乾燥所呈現的美麗樣貌。享受時間帶給植物的變化，是玩賞乾燥花最大的樂趣之一。花草時時刻刻的變化過程，記錄了大自然的力量。由大自然刻畫出的深邃色澤、捲曲的姿態……都令人為之著迷。

不妨將新鮮花束或花圈自然風乾製作成乾燥花。以鮮花完成設計後，再等作品乾燥，這樣方式能克服在乾燥狀態下無法完成造型的瓶頸，將不可能化為可能。因為帶有水分的植物，柔軟容易彎曲與塑形，能輕鬆製作出構想中的作品，並維持理想的姿態。相對而言，已乾燥完成的花材可塑性較低，在設計上將偏限於乾燥花原始的樣貌。若想直接以乾燥花作為花材，請運用乾燥後的花形來設計。

127

Contents

3

About the shop
探訪乾燥花坊

本書中作品皆出自於對設計具高敏
銳度的花藝大師之手。他們以填
裝、懸掛、插瓶、綑紮、花圈、自
由創作等六大主題精心設計。從極
富個性化到日常飾品，作品包羅萬
象。以下詳細介紹諸位老師所經營
的工作室或花坊。

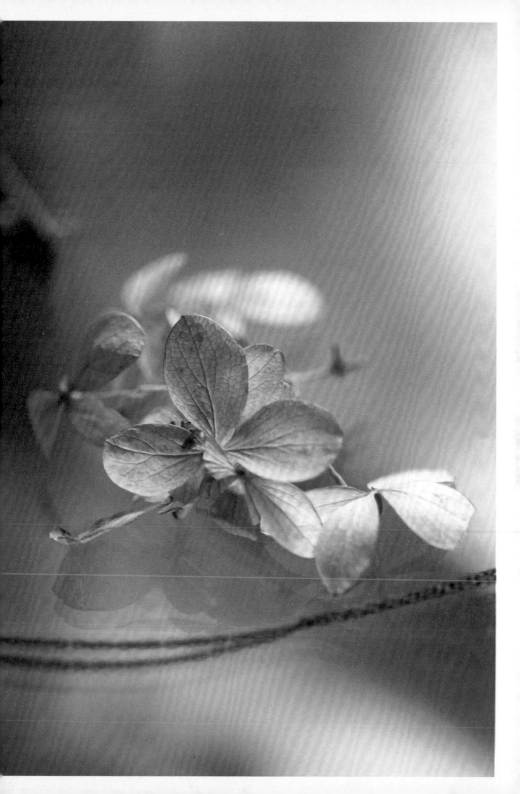

doux.ce

一縷清澈的陽光從工作室的窗邊灑下，充滿季節花卉的空間
是那麼宜人自在。每個月在此舉行一場「賞花會」，向大家
提案季節花卉的插法、裝飾技法、及花器的挑選方式……複
合式花藝工作室除了提供季節性贈禮或婚禮等相關諮詢之
外，也提供花＆人文空間設計。

Open：每月第一個星期四、五、六　11:00至17:00
※詳細資訊請參閱下列網站。
Address：東京都目黑區柿之木坂3-10-5
web：http://doux-ce.com

〔作品參考〕028 / 033 / 034 / 044 / 054 / 058 / 063 / 069 / 073 / 076 / 083 / 086 / 092 / 096 / 098 / 101 / 110 / 111 / 112 / 126
stylist：Akiko Kojima

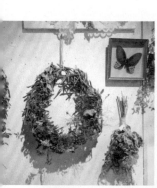
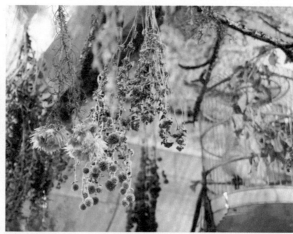
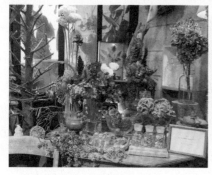
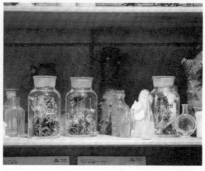

DÉCORATION DE FLEURS
atelier cabane

美麗的工作室洋溢著女孩氣息，宛如法國骨董店般散發濃濃的懷舊氛圍。以乾燥花、動物標本及精心完成的作品妝點室內，處處擺放著令人驚喜的小物。提供原創捧花、花藝設計及藝術品製作等服務，並不定期舉辦研討會與個展。

Open：13:00至19:00　Close：星期一、二、不定期休息
Address：東京都目黑區上目黑2-30-7
web：http//www.atelier-cabane.net

〔作品參考〕Cover / 032 / 038 / 048 / 051 / 052 / 062 / 080 / 097 / 114 / 120

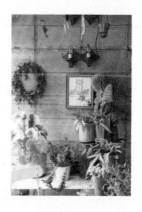

SORCERY DRESSING

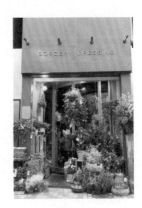

踏入花坊，映入眼簾的是一片繽紛四季花海。由於講究品質的保證，進貨時依季節與品種嚴選植物的產地與供應商。在充滿獨創性植物的店內，可挖掘出許多新發現。正如店名「sorcery=魔法」、「dressing=修飾、呵護、裝飾」提供蘊含獨創性的藝術作品，激發對美的感受力。

Open：10:00至23:00／星期日 10:00至21:00
※若星期一遇國定假日 星期日 10:00至23:00／星期一 10:00至21:00
Address：東京都澀谷區惠比壽西1-7-6
web：http://www.sorcery-dressing.com/home.html

〔作品參考〕036／050／065／067／068／070／084／085／099／117／122

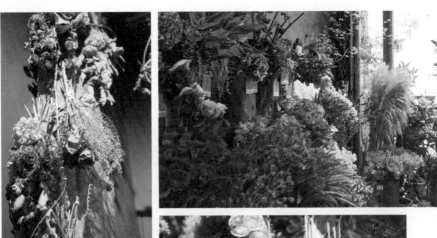

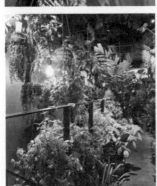

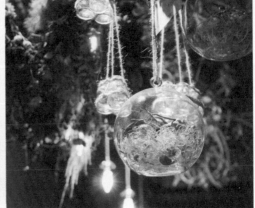

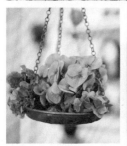
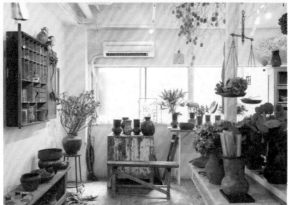

はいいろオオカミ+花屋　西別府商店

店內裝飾著俄羅斯&日本的老舊雜貨，與「植物‧鮮花」形成強烈對比。充滿故事性的作品彷彿將自己投身至天馬行空的異世界，引人入勝。店內陳列著許多骨董花器，將草花植物襯托得頗具時代感。

Open 11:00至20:00
Close：不定期休息（一個月約兩次）※請事先上網確認。
Address：東京都港區南青山3-15-2 Mansion南青山102號
web：http://haiiro-ookami.com

〔作品參考〕035 / 064 / 082 / 088 / 100 / 102 / 113 / 115 / 116 / 119

Jardin nostalgique

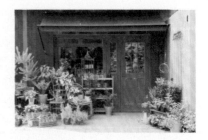

店內供應著季節性植物、進口復古風雜貨及手
作點心，溫馨柔和的氛圍，令人感到溫暖安
心。店內的沙龍空間定期開設人氣花藝課程。
到此沉澱心靈，與好友閒聊，享受愜意的午茶
時光吧！

Open：11:00至19:00
六日咖啡店營業時間：15:00至19：00（最後點餐時間18:30）
Close：星期二
Address：東京都新宿區天神町66-2　1樓
web：http://www.jarnos.jp

〔作品參考〕037 / 040 / 049 / 066 / 081 / 104 / 108 / 109 / 118 / 124

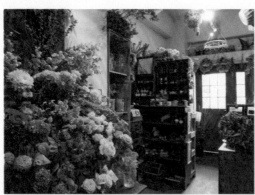

踏入店裡的那一瞬間，

映入眼簾的景象令人莫名感動，

花店有著令人感到幸福的神奇力量，

不妨漫步到花店逛逛，縱情於花草世界吧！

很榮幸能與創意花坊工作室互動交流，

並與多位優秀的花藝名家合作。

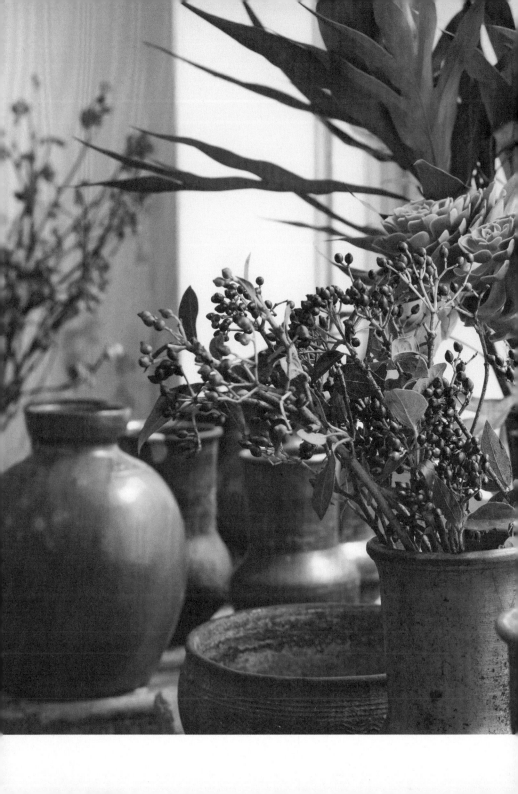

Epilogue

插瓶、裝盤、懸掛於書架上……
當乾燥花融入日日生活，
映入眼簾的會是怎麼樣的瑰麗景象啊……

姿態萬千的花葉，
能療癒你的心靈，
能讓原本單調的空間增添幾筆色彩，
能讓你想起一束花for someone。

衷心希望藉由乾燥花豐富你我的生活。

Life Filled with Flowers.

花の道 33

花·實·穗·葉の
乾燥花輕手作好時日

授　　　　權／誠文堂新光社
譯　　　　者／鄭昀育
發　行　人／詹慶和
總　編　輯／蔡麗玲
執　行　編　輯／李佳穎
編　　　　輯／蔡毓玲·劉蕙寧·黃璟安·陳姿伶·李宛真
執　行　美　編／周盈汝
美　術　編　輯／陳麗娜·韓欣恬
內　頁　排　版／鯨魚工作室
出　版　者／噴泉文化館
發　行　者／悅智文化事業有限公司
郵政劃撥帳號／19452608
戶　　　　名／悅智文化事業有限公司
地　　　　址／新北市板橋區板新路 206 號 3 樓
電　　　　話／(02)8952-4078
傳　　　　真／(02)8952-4084
電　子　信　箱／elegant.books@msa.hinet.net

2017 年 1 月初版一刷　定價 380 元

DRY FLOWER NO KAZARIKATA
OHEYA GA MOTTO OSHARENINARU IDEA SHU ANTIQUE
FLOWER LIFE
© Seibundo Shinkosha Publishing Co., Ltd. 2015
Originally published in Japan in 2015 by Seibundo Shinkosha
Publishing Co., Ltd.
Chinese translation rights arranged through TOHAN
CORPORATION, TOKYO.
and Keio Cultural Enterprise Co., Ltd

STAFF

Art director / Book designer
室田征臣·室田彩乃 (oto)

Photographer
三浦希衣子

Editor / Writer
寺岡瞳

經銷／高見文化行銷股份有限公司
地址／新北市樹林區佳園路二段 70-1 號
電話／0800-055-365　傳真／(02) 2668-6220

國家圖書館出版品預行編目資料

花·實·穗·葉の乾燥花輕手作好時日 / 誠文堂
新光社授權；鄭昀育譯. -- 初版. -- 新北市：噴
泉文化館出版：悅智文化發行, 2017.01
　　面；　　公分. -- (花之道；33)
譯自：ドライフラワーの飾り方
ISBN 978-986-93840-5-6(平裝)
1. 花藝 2. 乾燥花
971　　　　　　　　　　　　　　105024985

Antique Flower Life

Antique Flower Life

Antique Flower Life

Antique Flower Life